這就是色彩

世界最美的色彩書：從陸地、海洋、動物、車輛、建築等超過兩千組繽紛圖像，
帶孩子探索世界的色彩
Het mooiste boek van alle kleuren

作者　　　湯姆・斯漢普（Tom Schamp）
翻譯　　　敖馨郁（Laura Ahlheid）
責任編輯　謝惠怡
內頁編排　唯翔工作室
封面設計　郭家振
行銷企劃　蔡函潔

發行人　　　　何飛鵬
事業群總經理　李淑霞
副社長　　　　林佳育
副主編　　　　葉承享

出版　　城邦文化事業股份有限公司 麥浩斯出版
E-mail　cs@myhomelife.com.tw
地址　　104 台北市中山區民生東路二段 141 號 6 樓
電話　　02-2500-7578

發行　　　　英屬蓋曼群島商家庭傳媒股份有限公司城邦分公司
地址　　　　104 台北市中山區民生東路二段 141 號 6 樓
讀者服務專線　0800-020-299（09:30～12:00；13:30～17:00）
讀者服務傳真　02-2517-0999
讀者服務信箱　Email: csc@cite.com.tw
劃撥帳號　　　1983-3516
劃撥戶名　　　英屬蓋曼群島商家庭傳媒股份有限公司城邦分公司

香港發行　城邦（香港）出版集團有限公司
地址　　　香港灣仔駱克道 193 號東超商業中心 1 樓
電話　　　852-2508-6231
傳真　　　852-2578-9337

馬新發行　城邦（馬新）出版集團 Cite（M）Sdn. Bhd.
地址　　　41, Jalan Radin Anum, Bandar Baru Sri Petaling, 57000 Kuala
　　　　　Lumpur, Malaysia.
電話　　　603-90578822
傳真　　　603-90576622

總經銷　聯合發行股份有限公司
電話　　02-29178022
傳真　　02-29156275

製版印刷　凱林彩印股份有限公司
定價　　　新台幣 650 元／港幣 217 元
2022 年 9 月初版 5 刷・Printed In Taiwan
ISBN：978-986-408-530-9（平裝）
版權所有・翻印必究（缺頁或破損請寄回更換）

© 2018, Lannoo Publishers. For the original edition.
Original title: Het mooiste boek van alle kleuren. Translated from the Dutch
language
www.lannoo.com

© 2019, My House Publication, a division of Cite Publishing Ltd. For the
Complex Chinese edition

世界最美的色彩書

從陸地、海洋、
動物、車輛、建築等

超過兩千組繽紛圖像，
帶孩子探索世界的色彩

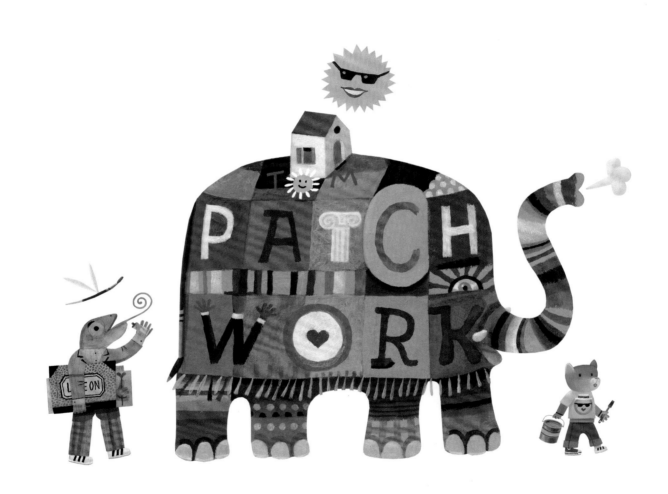

Tom Schamp

✦作者 湯姆‧斯漢普 Tom Schamp　　✦翻譯 敖馨郁

一天早上奧托醒來……
（OTTO）

為什麼今天一切都如此灰暗？

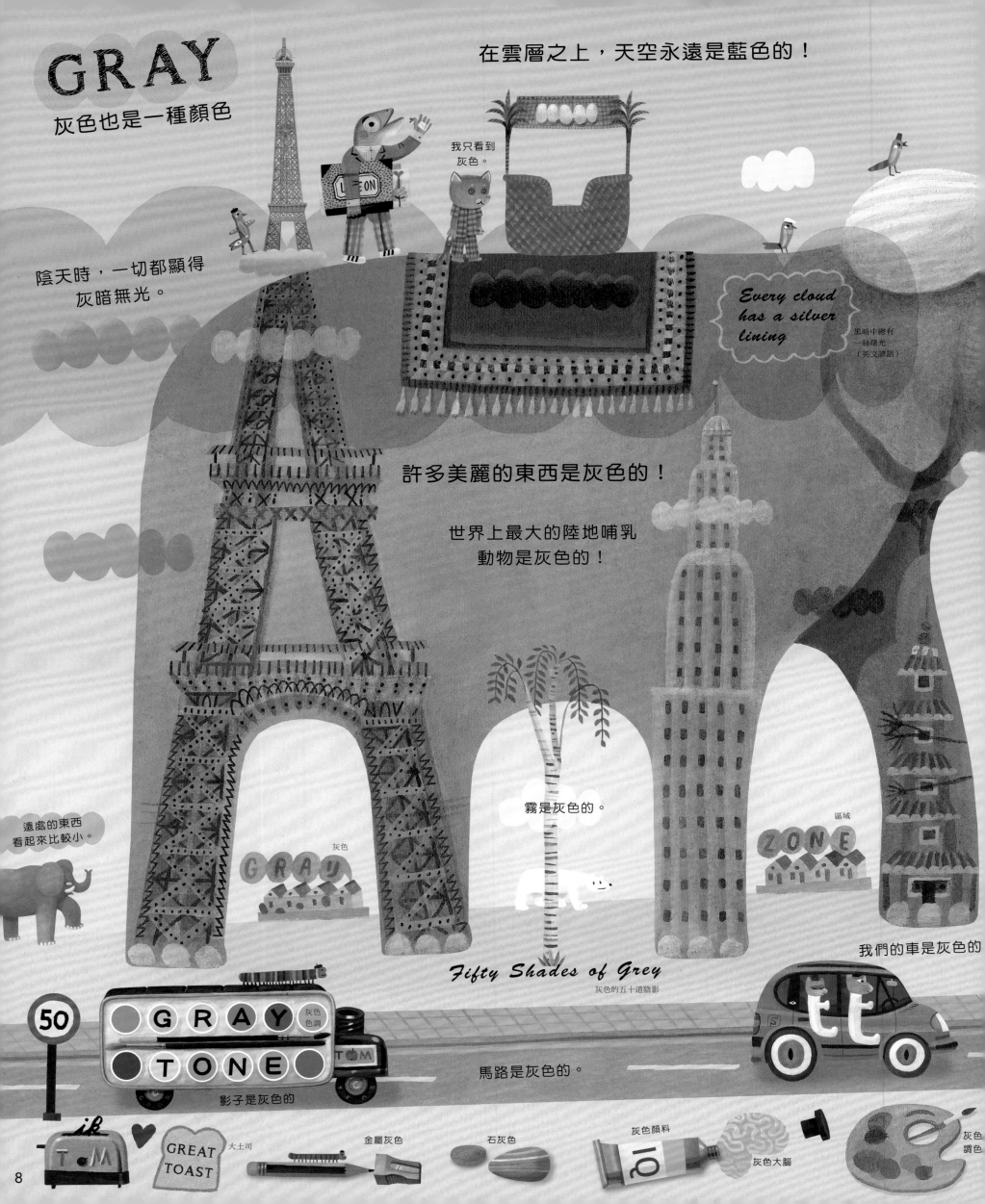

GRAY
灰色也是一種顏色

在雲層之上，天空永遠是藍色的！

我只看到灰色。

陰天時，一切都顯得灰暗無光。

Every cloud has a silver lining

黑暗中總有一絲曙光（英文諺語）

許多美麗的東西是灰色的！

世界上最大的陸地哺乳動物是灰色的！

遠處的東西看起來比較小。

霧是灰色的。

區域
ZONE

灰色
GRAY

Fifty Shades of Grey
灰色的五十道陰影

我們的車是灰色的

50

GRAY 灰色色調
TONE

影子是灰色的

馬路是灰色的。

GREAT TOAST 大土司

金屬灰色

石灰色

灰色顏料

灰色大腦

灰色調色

抱怨顏色
是沒有
意義的！

灰色的旅行！

灰色是黑色與
白色的綜合。

雨雲

如果雲變得太黑，就會下白雪！

有比灰色的北海更美麗的海洋嗎？

煙霧信號

白煙代表同意

這些白色孩子住在一個
舒適的灰色房子裡。

黑煙代表等待。

「尊重我的
白髮！」

GREY 灰色

這個孩子
正在數羊。

WE FADE TO GRAY

TOM

我們漸漸變成
灰色的。

樺樹街20號

誰可以數到7？

「我在灰色
地帶。」

TOM

WC

小象不是
粉紅色的！

人行道是灰色的。

白爪子

gray = wise
灰色=智慧

BAU
包浩斯
HAUS

灰房子
GRAU HAUS

the Grey cats 灰貓

爺爺是灰色的。

奶奶是灰色的。

銀婚！

懷錶的嘀嗒聲會讓
我們更明智嗎？

銀色的
樺樹

報紙是灰色的。

「事實不是絕對黑或白。」

賈克梅蒂，瑞士雕塑家。

9

GRAY = BLACK + WHITE

灰色 　 黑色 　 白色

殺人鯨是黑白色的。

抹香鯨也是黑白色的。

KETTLE BLACK 鍋嫌壺黑（半斤八兩）

BLACK

黑

沒有白色就沒有黑色。

燃燒的黑煙

鼴鼠為了新工作樂淘淘。

炭黑色的臉

蒸汽的白煙

1977年成立的美國搖滾樂隊。RAM JAM

「當心穿著小羊兒衣服的大野狼！」

「美味的小羊兒！」

Jim & Jammeke 荷蘭童書《乙乙和丫丫》

黑牛也給我們白色的牛乳。

黑綿羊代表代罪羔羊，白色小羊則代表天真無邪。

牛當有牛

小心平交道！

十誡

是非黑白

白髮是智慧的象徵。

「誰要陪我玩？」

天下烏鴉一般黑。

白色的烏很少見

世界上各大宗教常選擇穿黑色和白色。

印度魔術「釘板懸浮」

有些地方黑色代表哀悼。

「我喜歡黑咖啡。」

「我要加白色的奶油。」

我們不要把事情看成只有黑跟白。

「看看小鳥。」

曾祖父的電視機。 the End

曾曾祖父的相機

「嗯……哪裡的小鳥？」

FLASH

「咖啡壺、水壺，都是好壺！」

聖牛（天呀！）HOLY COW

這頭牛在兩個世界都是最好的！

乳白色

黑色 BLAC

白天鵝

黑貓並不代表不好的運氣，除非你是小灰老鼠。

從前一切比較黑白。

Check mate 將死（象棋）

北極熊

「以前拍照要定住很長時間不能動。」

Ebony Ivory

《黑檀木與白象牙》，保羅・麥卡尼與史提夫汪達的歌。

喜鵲，殺人鯨，斑馬，貓熊，鋼琴，企鵝，大丹狗都是黑白色的。

白珍

黑熊

白馬

黑跟白一起玩得好開心。

黑馬

黑螞蟻喜歡吃白糖。

「好吧，我把事情看得太黑暗。」

THINK

黑墨水

罐子裡裝的是糖還是鹽？

白香腸

黑寡婦蜘蛛不容易找到新的伴……

……有這麼毛毛的腿！

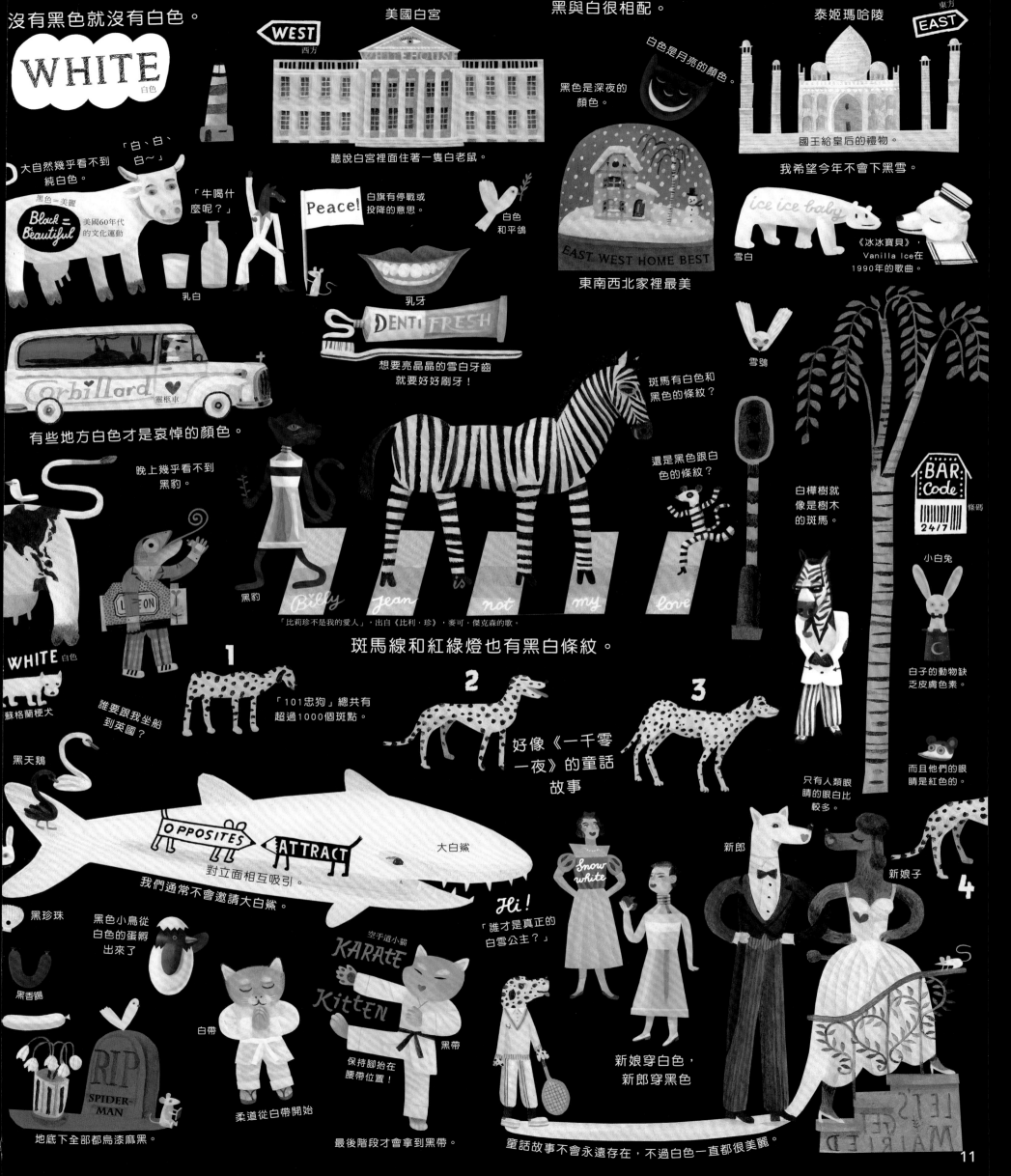

沒有黑色就沒有白色。

WHITE 白色

美國白宮

聽說白宮裡面住著一隻白老鼠。

WEST 西方

黑與白很相配。

白色是月亮的顏色。

黑色是深夜的顏色。

泰姬瑪哈陵

EAST 東方

國王給皇后的禮物。

我希望今年不會下黑雪。

大自然幾乎看不到純白色。

「白、白、白～」

黑色＝美麗

Black = Beautiful

美國60年代的文化運動

「牛喝什麼呢？」

Peace!

白旗有停戰或投降的意思。

白色和平鴿

EAST WEST HOME BEST

東南西北家裡最美

ice ice baby

雪白

《冰冰寶貝》，Vanilla Ice在1990年的歌曲。

乳白

DENTI FRESH

乳牙

想要亮晶晶的雪白牙齒就要好好刷牙！

Corbillard 靈柩車

有些地方白色才是哀悼的顏色。

晚上幾乎看不到黑豹。

斑馬有白色和黑色的條紋？

還是黑色跟白色的條紋？

白樺樹就像是樹木的斑馬。

雪鴞

BAR Code 24/7 條碼

黑豹

Billy Jean is not my love

「比莉珍不是我的愛人」，出自《比利·珍》，麥可·傑克森的歌。

斑馬線和紅綠燈也有黑白條紋。

小白兔

白子的動物缺乏皮膚色素。

WHITE 白色

蘇格蘭梗犬

誰要跟我坐船到英國？

1

「101忠狗」總共有超過1000個斑點。

2

好像《一千零一夜》的童話故事

3

只有人類眼睛的眼白比較多。

而且他們的眼睛是紅色的。

黑天鵝

OPPOSITES ATTRACT

對立面相互吸引。

我們通常不會邀請大白鯊。

大白鯊

Hi!

「誰才是真正的白雪公主？」

Snow white

新郎

新娘子

4

黑珍珠

黑色小鳥從白色的蛋孵出來了

黑香腸

白帶

空手道小貓 KARATE Kitten

黑帶

保持腳抬在腰帶位置！

新娘穿白色，新郎穿黑色

LET'S GET MARRIED

RIP SPIDER-MAN

地底下全部都烏漆麻黑。

柔道從白帶開始

最後階段才會拿到黑帶。

童話故事不會永遠存在，不過白色一直都很美麗。

YELLOW
黃色

有好多種不同的黃色！

如果沒有太陽，就沒有顏色！

黃色是太陽的顏色

太陽眼鏡

如果不好好刷牙，牙齒就會變黃。

國家地緣政治
Nº1 OCT 1888
NATIONAL GEOPOLITIC

動物之王常常出現在這本有黃色框框的雜誌上。

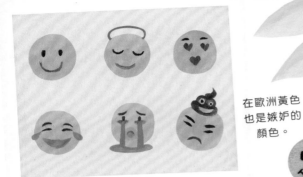

在歐洲黃色也是嫉妒的顏色。

大部分的表情符號是黃色的，跟小小兵和辛普森家庭一樣。

這是最原始的笑臉符號。

COOLAIR 冷空氣

黃色　閃電

雨後的陽光

奧托快照車
OTTO FINISH

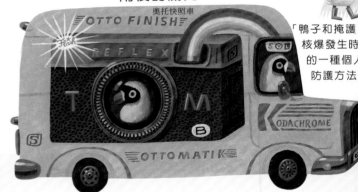

Duck & Cover

「鴨子和掩護」核爆發生時的一種個人防護方法

太多表情符號了！

2 MANY EMOJIS

「哈、呼，加油！」

遮陽帽

日光浴

陽光小孩

拿坡里黃

誰還記得黃頁簿？

「這邊是黑海嗎？」

Hellou!

黃色小鴨喜歡在浴缸或夜市游泳。

魚跟檸檬很搭配。

「使用化學洗劑讓水質變差了。」

肥皂　洗髮精

marée noire?
漏油？（法文）

手電筒的光是黃色的

I'd like 2 B

under the C

《我想待在海底》披頭四樂團在1969年的歌曲

《我是海象》披頭四樂團在1967年的歌曲

SUN

太陽露臉了
HERE comes the SUN

Hello SUBMARINE
潛水艇

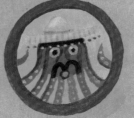

¡I AM the WALRUS!

SUN SUN SUN

這四位老音樂家只剩兩位。

in an OTTOPUS'S GARDEN
《章魚的花園》披頭四樂團在1969年的歌曲

GO FISHING
去釣魚

YELLOW
黃色的！
自然界裡有許多黃色

Georges 喬治
Paul 保羅
Ringo Starfish 林哥「海星」
John Lemon 約翰「檸檬」

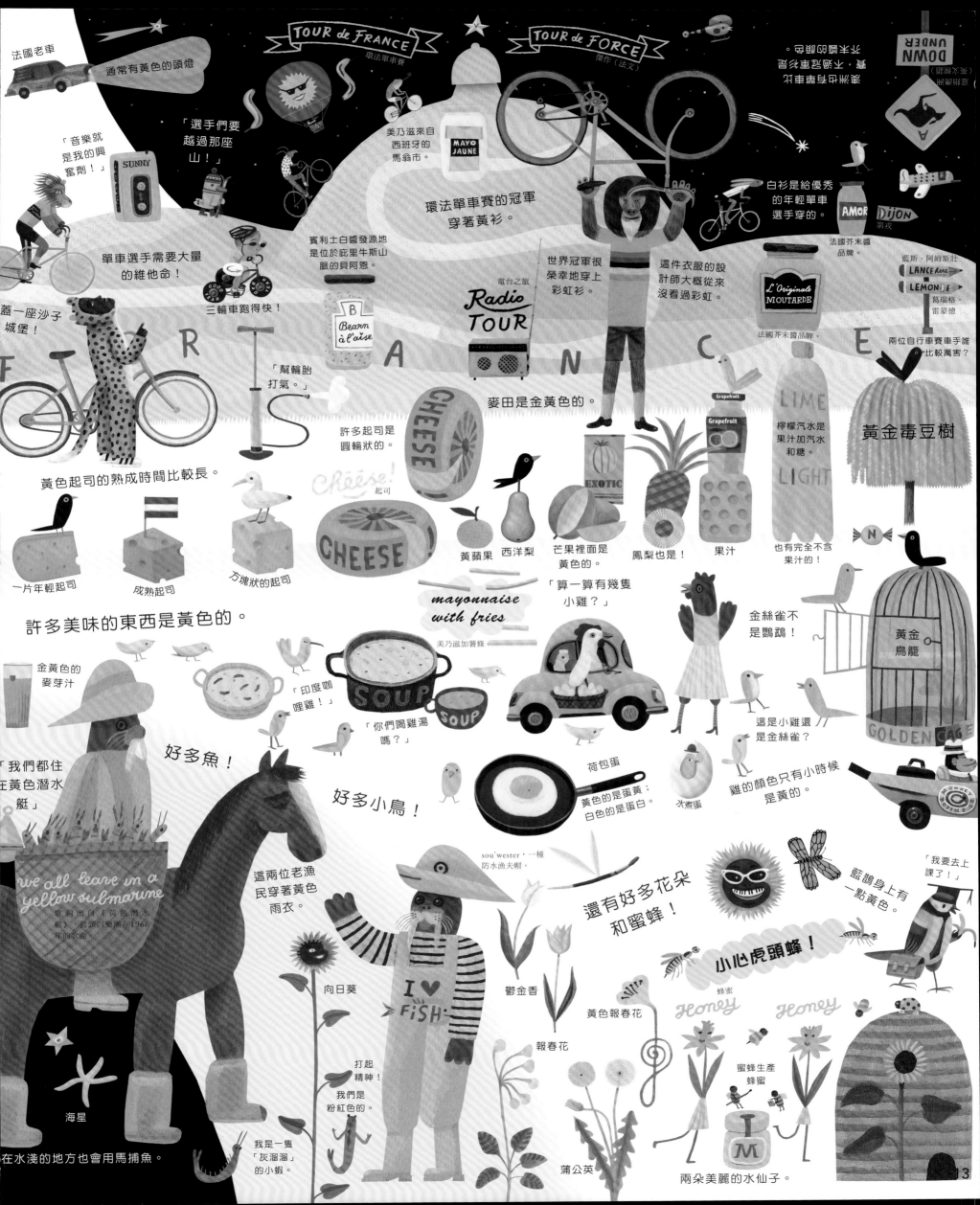

TOUR de FRANCE
環法單車賽

TOUR de FORCE
傑作（法文）

DOWN UNDER
（近义）
意思是南半球的
澳洲在地球下方，靠近南極洲的意思。

法國老車

通常有黃色的頭燈

「音樂就是我的興奮劑！」

SUNNY

「選手們要越過那座山！」

MAYO JAUNE

美乃滋來自西班牙的馬翁市。

環法單車賽的冠軍穿著黃衫。

白衫是給優秀的年輕單車選手穿的。

AMOR DIJON 第戎

法國芥末醬品牌。

單車選手需要大量的維他命！

賓利土白醬發源地是位於庇里牛斯山脈的貝阿恩。

GOOD YEAR

電台之旅 Radio TOUR

世界冠軍很榮幸地穿上彩虹衫。

這件衣服的設計師大概從來沒看過彩虹。

L'Originale MOUTARDE

法國芥末醬品牌。

藍斯・阿姆斯壯
LANCE ∞
LEMONDE
葛瑞格・雷蒙德

蓋一座沙子城堡！

三輪車跑得快！

Bearn à l'aise

「幫輪胎打氣。」

麥田是金黃色的。

兩位自行車賽車手誰比較厲害？

CHEESE

LIME LIGHT

檸檬汽水是果汁加汽水和糖。

黃金毒豆樹

許多起司是圓輪狀的。

Grapefruit

黃色起司的熟成時間比較長。

Chèese! 起司

CHEESE

黃蘋果　西洋梨

EXOTIC

芒果裡面是黃色的。

鳳梨也是！

果汁

也有完全不含果汁的！

一片年輕起司

成熟起司

万塊狀的起司

mayonnaise with fries
美乃滋加薯條

「算一算有幾隻小雞？」

金絲雀不是鸚鵡！

黃金鳥籠

GOLDEN CAGE

許多美味的東西是黃色的。

金黃色的麥芽汁

「印度咖哩雞！」

SOUP

「你們喝雞湯嗎？」

SOUP

這是小雞還是金絲雀？

雞的顏色只有小時候是黃的。

「我們都住在黃色潛水艇」

好多魚！

好多小鳥！

荷包蛋
黃色的是蛋黃；白色的是蛋白。

水煮蛋

We all leave in a yellow submarine
歌詞出自《黃色潛水艇》，披頭四樂團在1966年的歌曲。

這兩位老漁民穿著黃色雨衣。

sou'wester，一種防水漁夫帽。

還有好多花朵和蜜蜂！

藍鵲身上有一點黃色。

「我要去上課了！」

小心虎頭蜂！

海星

向日葵

I ♥ FiSH

打起精神！我們是粉紅色的。

鬱金香

黃色報春花

報春花

Honey

Honey

蜂蜜

蜜蜂生產蜂蜜

在水淺的地方也會用馬捕魚。

我是一隻「灰溜溜」的小蝦。

蒲公英

兩朵美麗的水仙子。

13

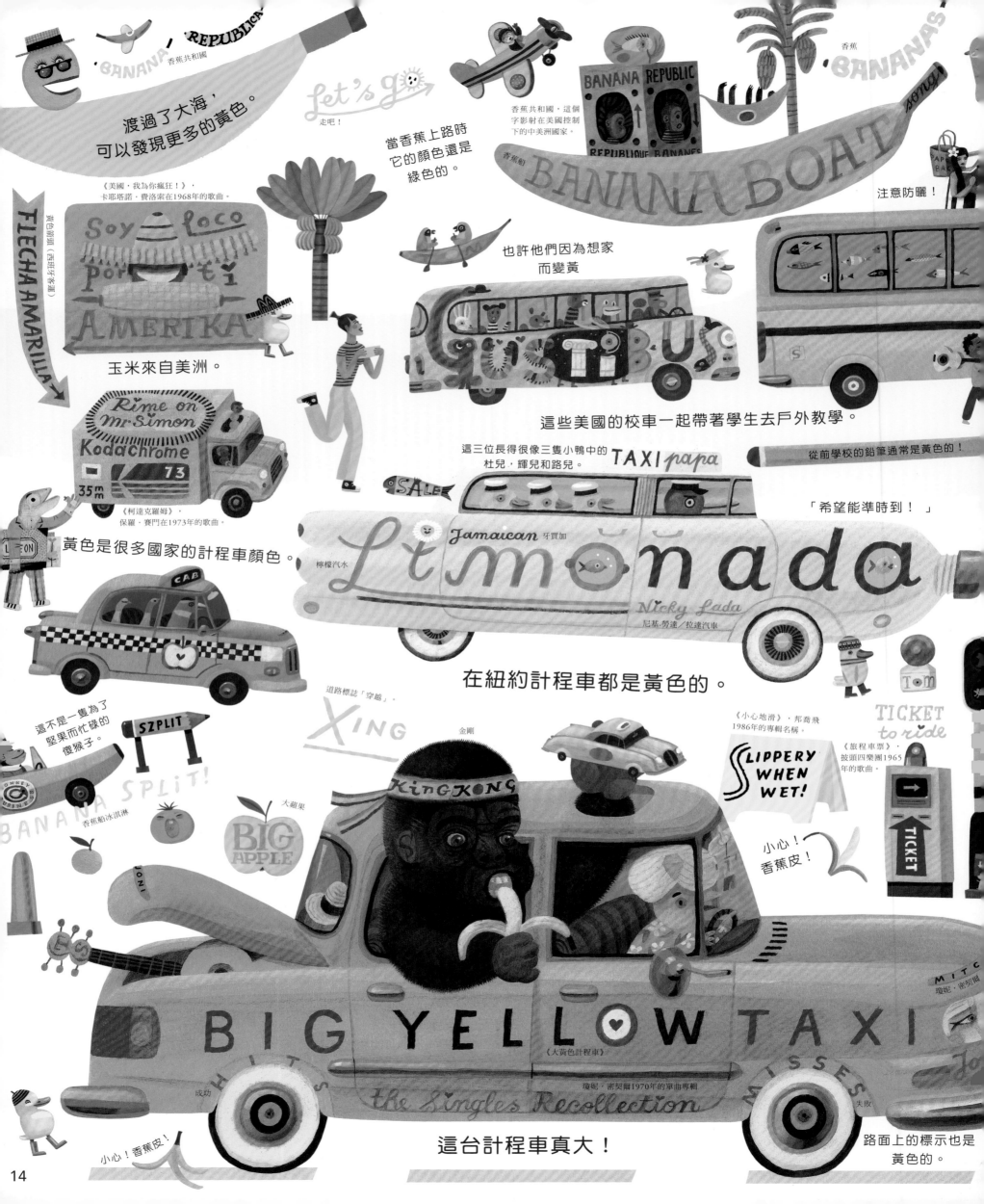

渡過了大海，
可以發現更多的黃色。

BANANA REPUBLICA 香蕉共和國

Let's go 走吧！

當香蕉上路時
它的顏色還是
綠色的。

BANANA REPUBLIC
REPUBLIQUE BANANES

香蕉共和國，這個
字影射在美國控制
下的中美洲國家。

香蕉船

香蕉 BANANAS

BANANA BOAT

注意防曬！

FLECHA AMARILLA 黃色箭頭（西班牙冬運）

《美國，我為你瘋狂！》，
卡耶塔諾．費洛索在1968年的歌曲。

Soy loco por ti AMERIKA

玉米來自美洲。

也許他們因為想家
而變黃

BUS

這些美國的校車一起帶著學生去戶外教學。

Rime on Mr Simon Kodachrome 35mm 73

《柯達克羅姆》，
保羅．賽門在1973年的歌曲。

黃色是很多國家的計程車顏色。

CAB

這三位長得很像三隻小鴨中的
杜兒，輝兒和路兒。

TAXI papa

SALE

檸檬汽水 Jamaican 牙買加 Limonada

Nicky Lada
尼基．勞達／拉達汽車

從前學校的鉛筆通常是黃色的！

「希望能準時到！」

在紐約計程車都是黃色的。

這不是一隻為了
堅果而忙碌的
傻猴子。

SZPLIT

道路標誌「穿越」。 XING

BANANA SPLIT!

香蕉船冰淇淋

BIG APPLE 大蘋果

金剛 KING KONG

《小心地滑》，邦喬飛
1986年的專輯名稱

SLIPPERY WHEN WET!

TICKET to ride

《旅程車票》，
披頭四樂團1965
年的歌曲。

小心！
香蕉皮！

TICKET

BIG YELLOW TAXI
HITS the Singles Recollection MISSES

成功

《大黃色計程車》，
瓊妮．密契爾1970年的單曲專輯

失敗

小心！香蕉皮！

這台計程車真大！

路面上的標示也是
黃色的。

14

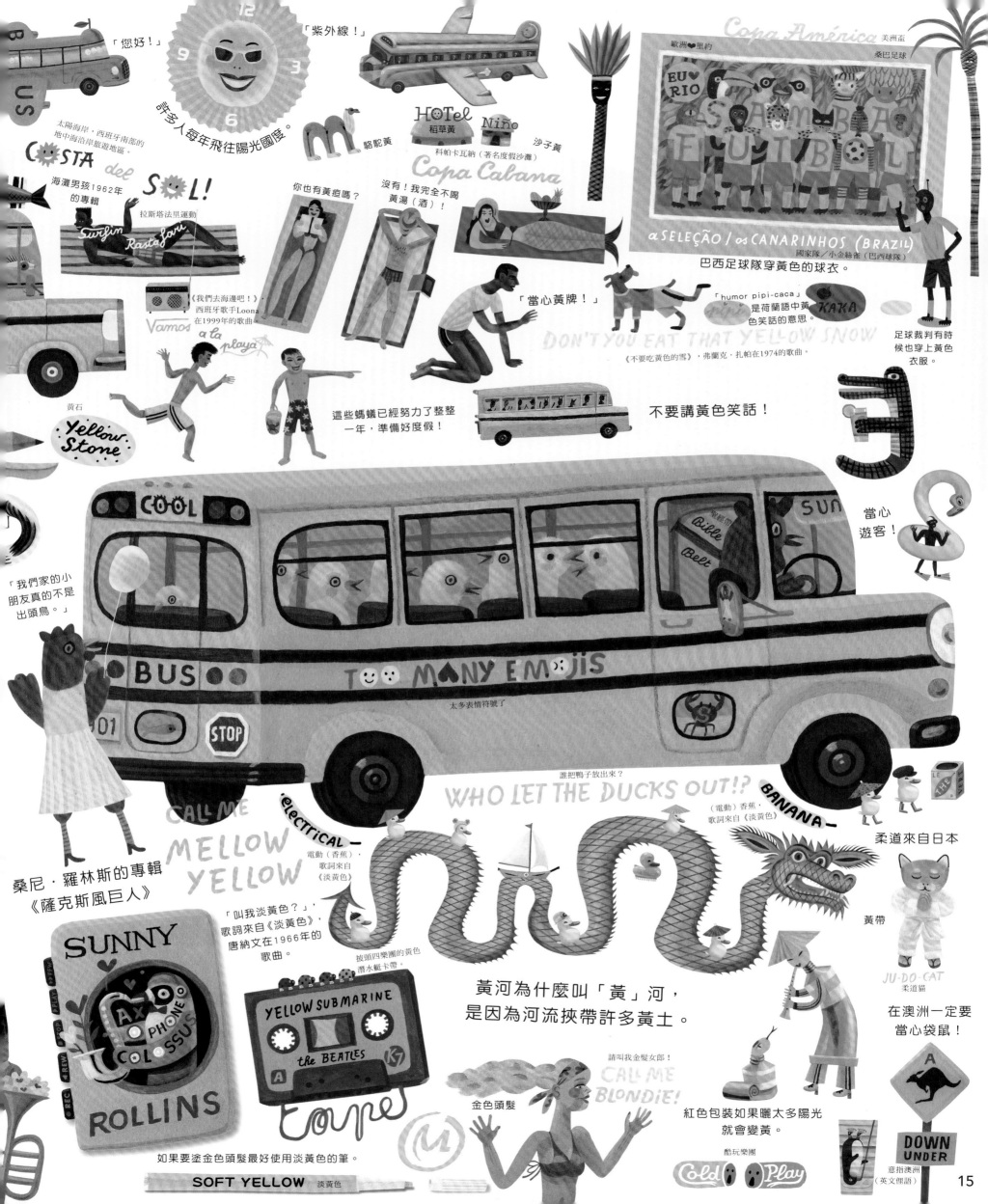

「您好！」

「紫外線！」

太陽海岸，西班牙南部的地中海沿岸旅遊地區。

許多人每年飛往陽光國度。

駱駝黃

稻草黃 HOTEL Niño 沙子黃

COSTA del SOL!

海灘男孩1962年的專輯

Surfin Rastafari 拉斯塔法里運動

你也有黃疸嗎？

沒有！我完全不喝黃湯（酒）！

Copa América 美洲盃

歐洲♥里約 桑巴足球

EU♥RIO

Copa Cabana 科帕卡瓦納（著名度假沙灘）

《我們去海邊吧！》西班牙歌手Loona在1999年的歌曲

Vamos a la playa

黃石

「當心黃牌！」

a SELEÇÃO / os CANARINHOS (BRAZIL)
國家隊／小金絲雀（巴西球隊）
巴西足球隊穿黃色的球衣。

「humor pipi-caca」是荷蘭語中黃色笑話的意思。 KAKA

足球裁判有時候也穿上黃色衣服。

Yellow Stone

這些螞蟻已經努力了整整一年，準備好度假！

DON'T YOU EAT THAT YELLOW SNOW
《不要吃黃色的雪》，弗蘭克·扎帕在1974的歌曲。

不要講黃色笑話！

「我們家的小朋友真的不是出頭鳥。」

COOL SUN

聖經帶 Bible Belt

當心遊客！

BUS TOO MANY EMOJIS
太多表情符號了

01 STOP

誰把鴨子放出來？

CALL ME MELLOW YELLOW electrical

WHO LET THE DUCKS OUT!? BANANA

（電動）香蕉·歌詞來自《淡黃色》

柔道來自日本

桑尼·羅林斯的專輯《薩克斯風巨人》

「叫我淡黃色？」，歌詞來自《淡黃色》，唐納文在1966年的歌曲。

黃帶

SUNNY

AX PHONE COLOSSUS

ROLLINS

YELLOW SUBMARINE the BEATLES

披頭四樂團的黃色潛水艇卡帶。

黃河為什麼叫「黃」河，是因為河流挾帶許多黃土。

JU-DO-CAT 柔道貓

在澳洲一定要當心袋鼠！

金色頭髮

請叫我金髮女郎！
CALL ME BLONDIE!

紅色包裝如果曬太多陽光就會變黃。

酷玩樂團 ColdPlay

DOWN UNDER
意指澳洲（英文俚語）

如果要塗金色頭髮最好使用淡黃色的筆。

SOFT YELLOW 淡黃色

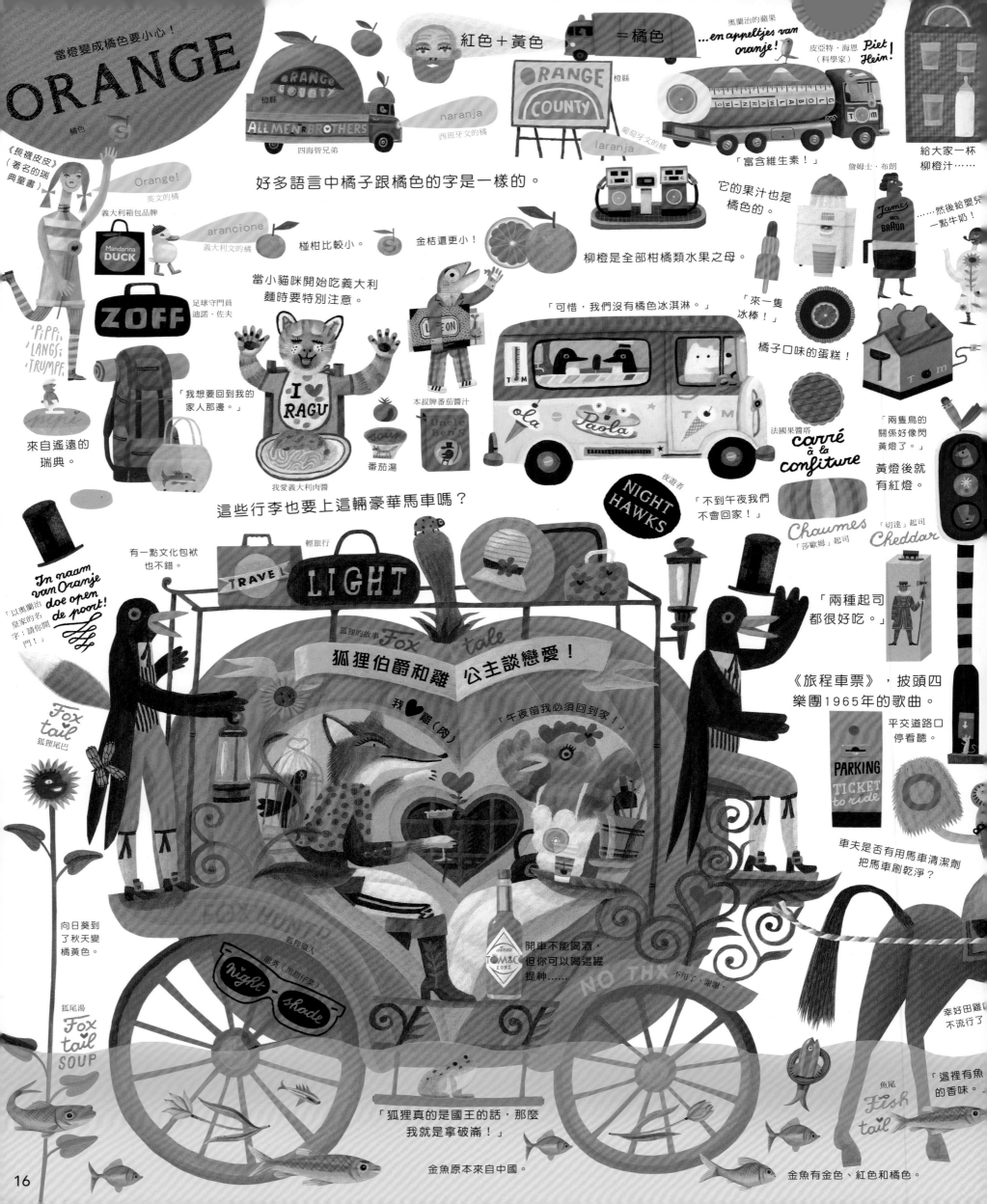

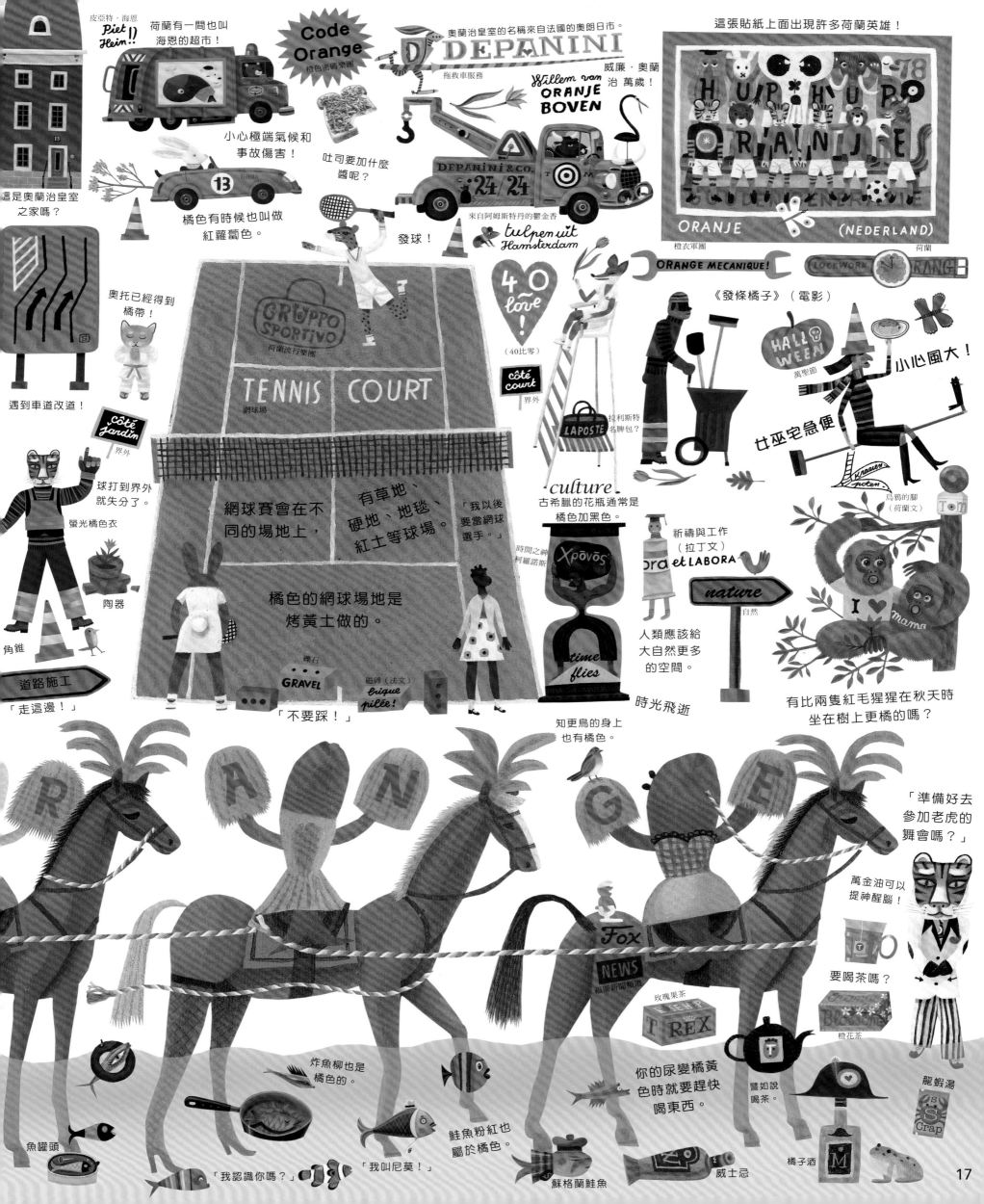

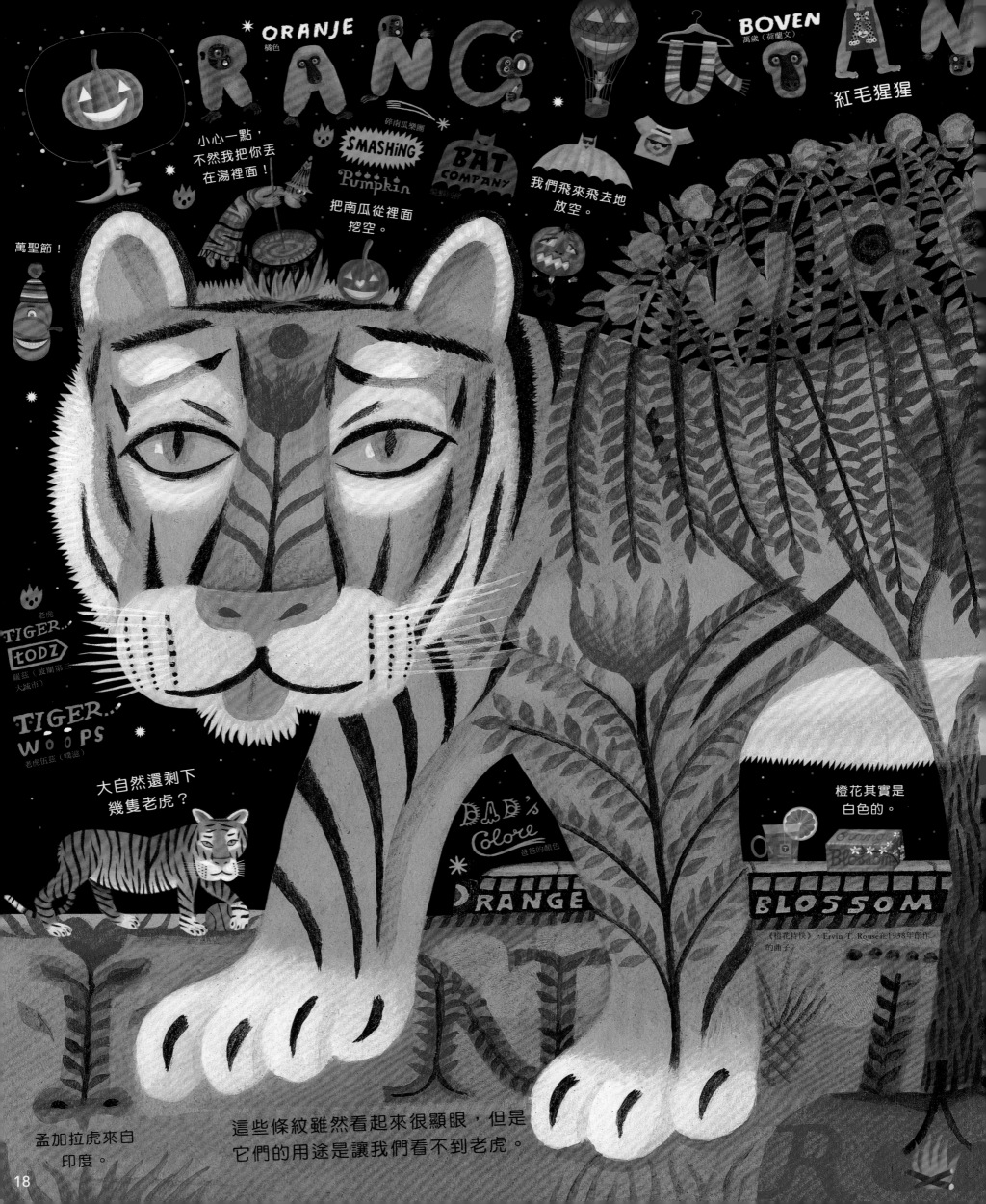

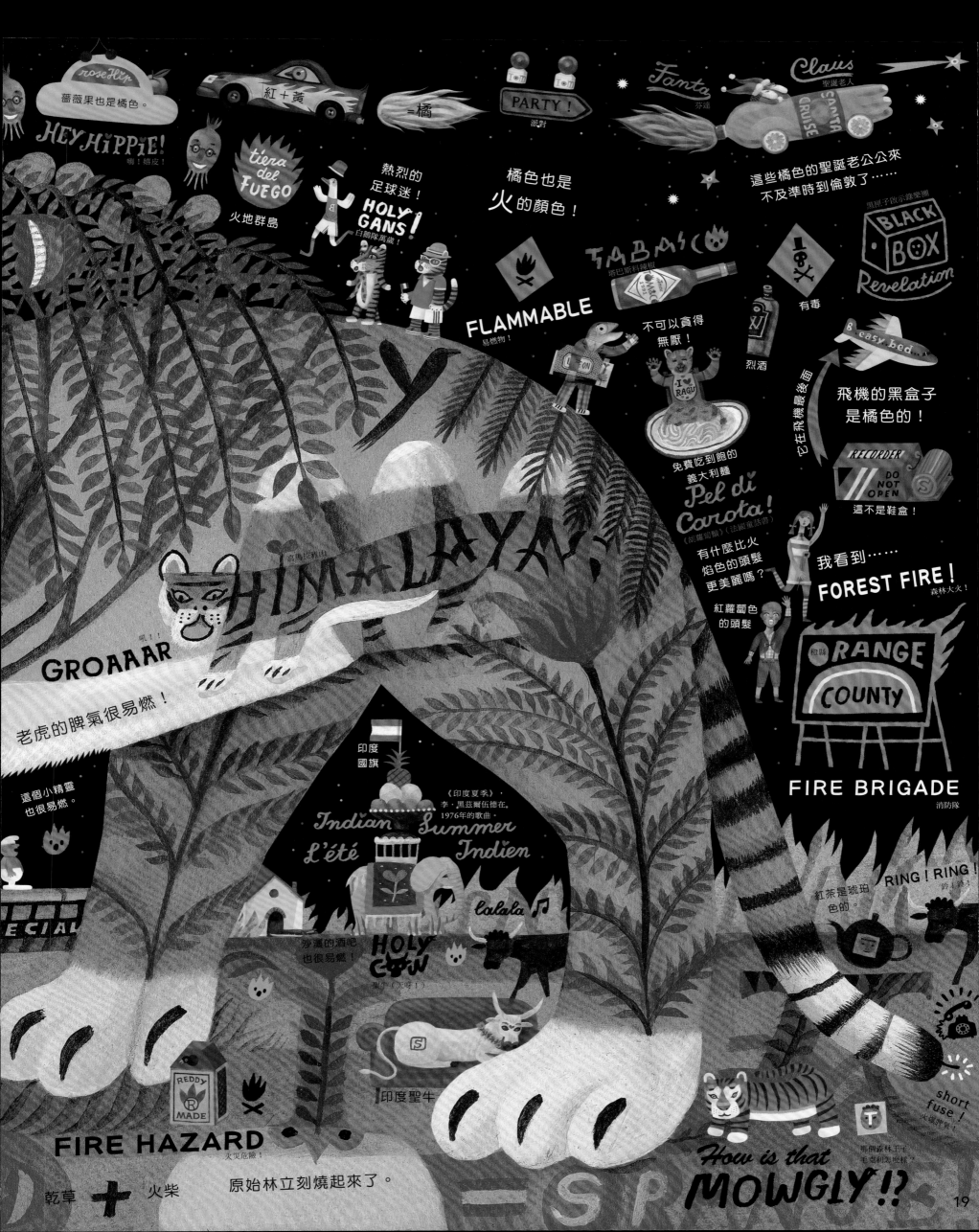

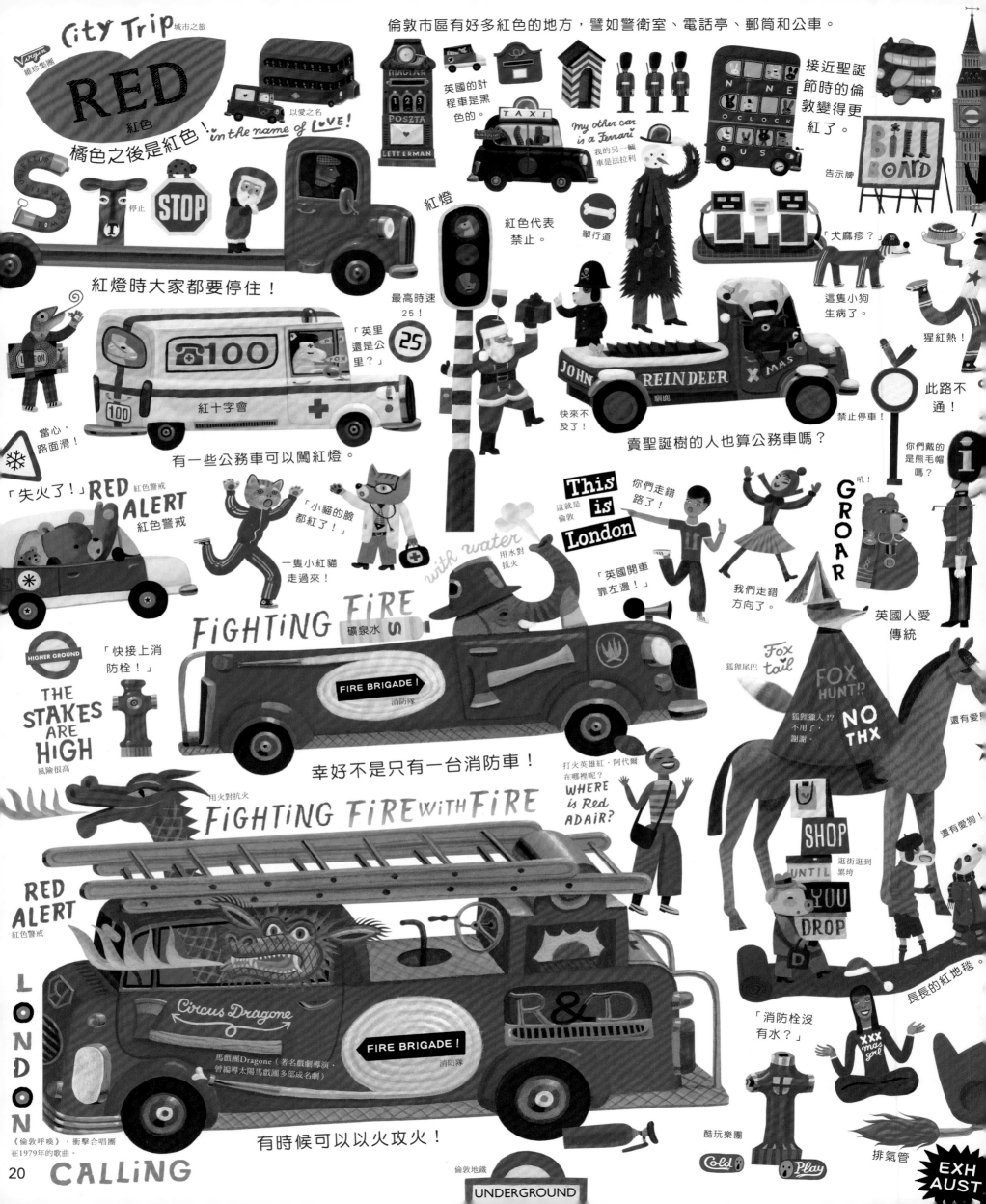

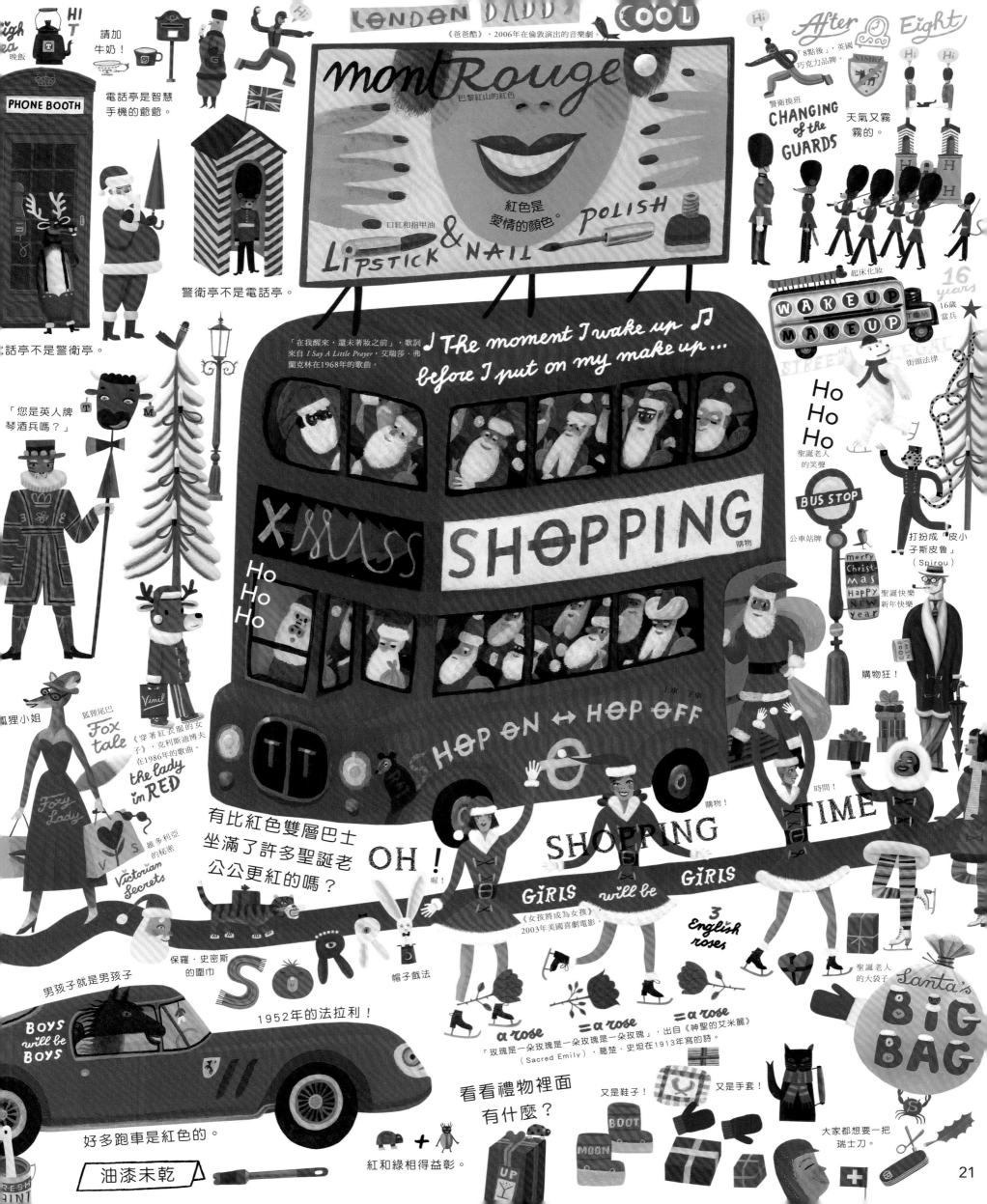

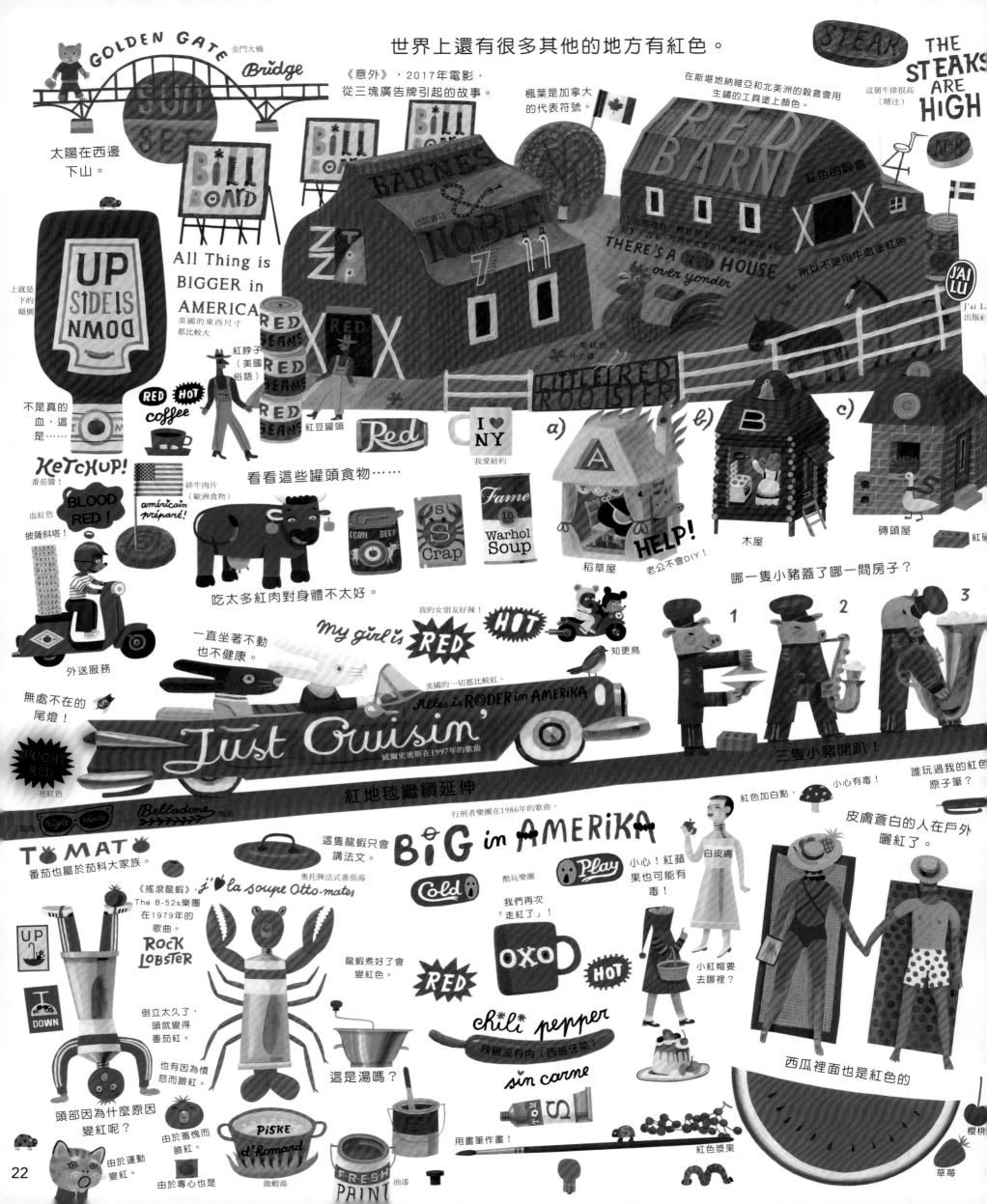

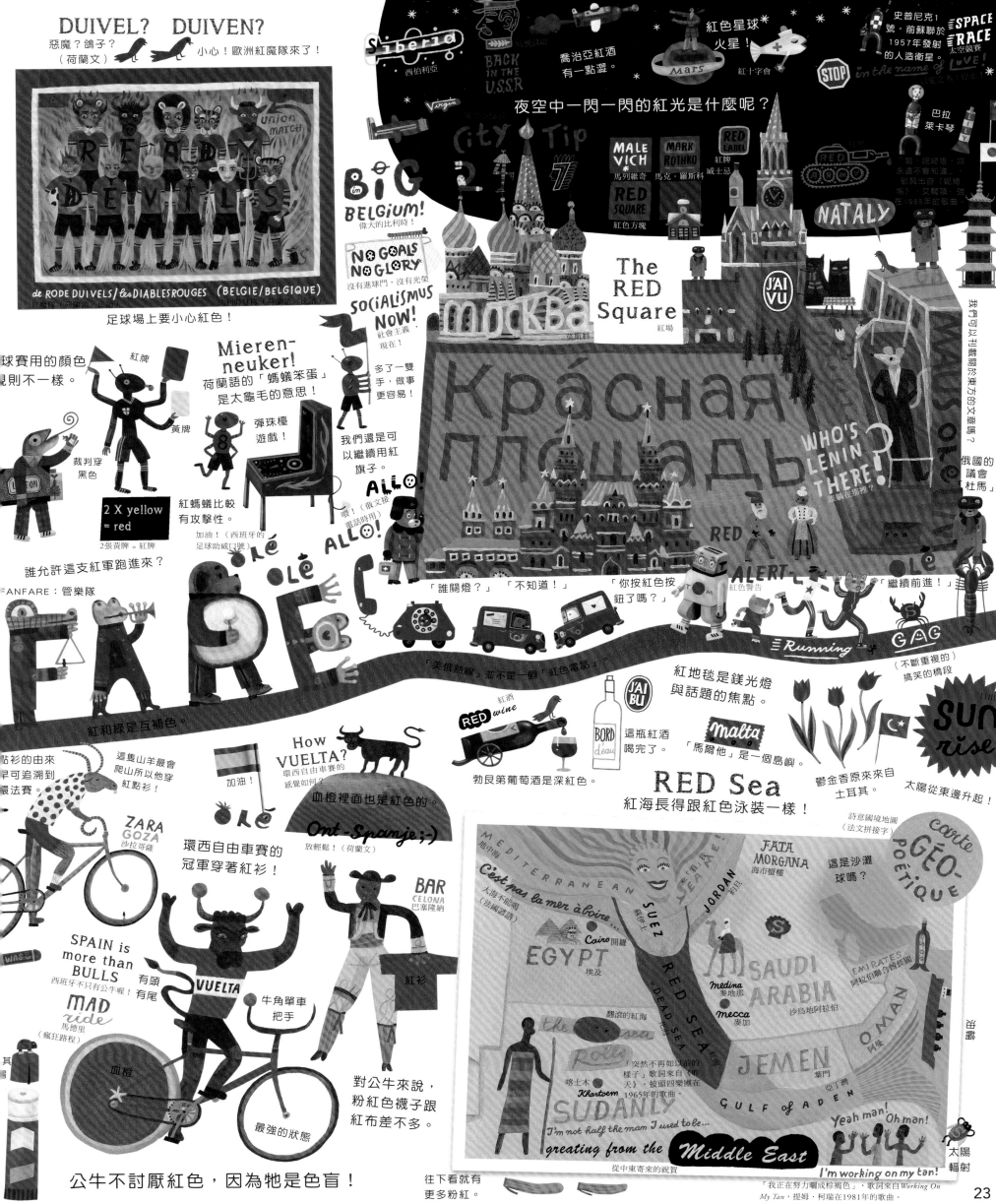

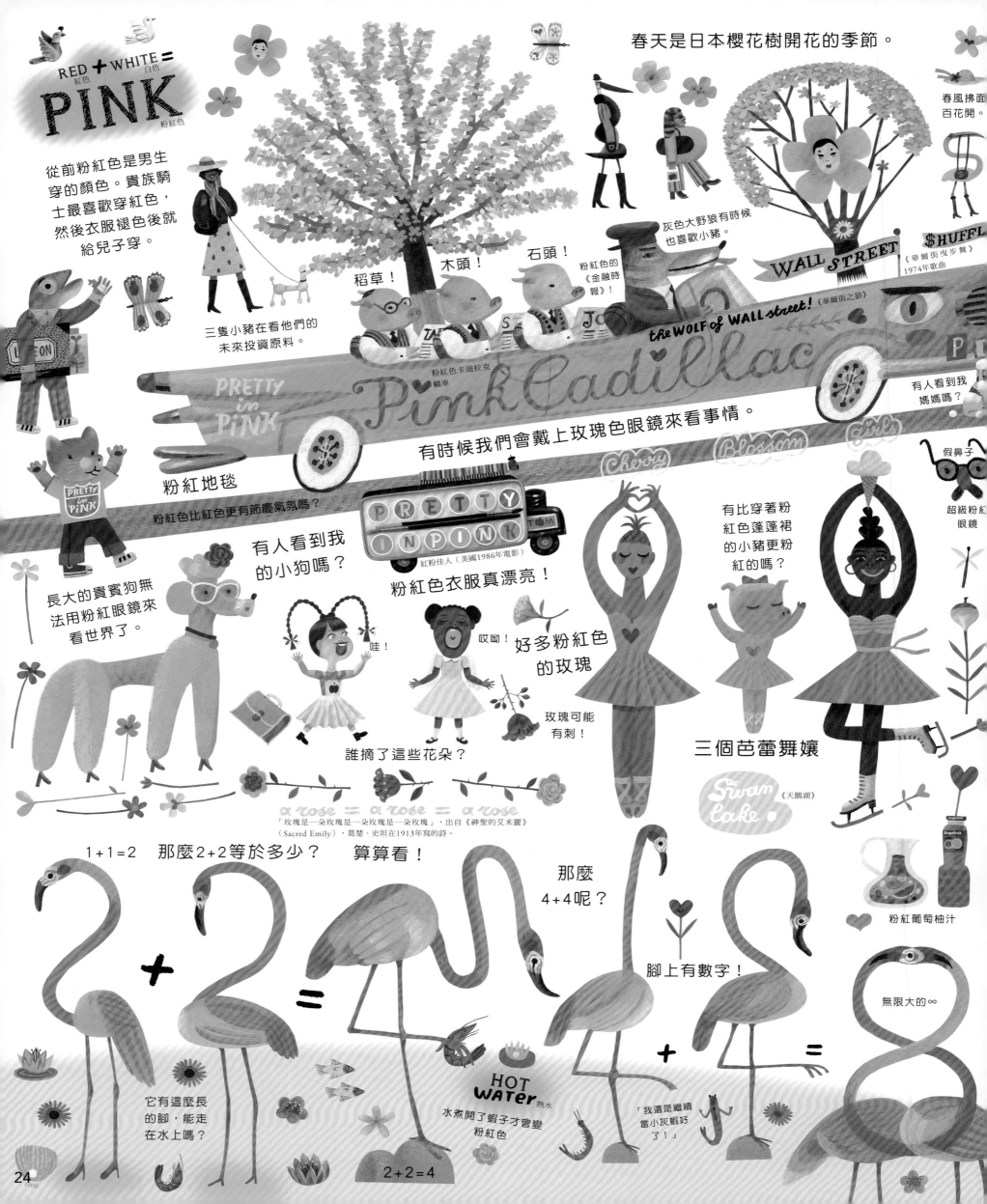

RED 紅色 + WHITE 白色 = PINK 粉紅色

從前粉紅色是男生穿的顏色。貴族騎士最喜歡穿紅色，然後衣服褪色後就給兒子穿。

三隻小豬在看他們的未來投資原料。

稻草！

木頭！

石頭！

粉紅色的《金融時報》！

灰色大野狼有時候也喜歡小豬。

WALL STREET

$HUFFL

《華爾街曳步舞》1974年歌曲

春天是日本櫻花樹開花的季節。

春風拂面百花開。

the WOLF of WALL street!《華爾街之狼》

粉紅色卡迪拉克轎車

PRETTY in PINK

Pink Cadillac

P

有人看到我媽媽嗎？

Cherry Blossom Girls

假鼻子

超級粉紅眼鏡

粉紅地毯

粉紅色比紅色更有節慶氣氛嗎？

PRETTY IN PINK

TOM

紅粉佳人（美國1986年電影）

有人看到我的小狗嗎？

粉紅色衣服真漂亮！

有時候我們會戴上玫瑰色眼鏡來看事情。

長大的貴賓狗無法用粉紅眼鏡來看世界了。

哇！

哎呦！

好多粉紅色的玫瑰

玫瑰可能有刺！

有比穿著粉紅色蓬蓬裙的小豬更粉紅的嗎？

誰摘了這些花朵？

三個芭蕾舞孃

Swan Lake 《天鵝湖》

a rose = a rose = a rose

「玫瑰是一朵玫瑰是一朵玫瑰是一朵玫瑰」，出自《神聖的艾米麗》（Sacred Emily），葛楚．史坦在1913年寫的詩。

1+1=2 那麼2+2等於多少？ 算算看！

那麼 4+4呢？

腳上有數字！

粉紅葡萄柚汁

無限大的 ∞

它有這麼長的腳，能走在水上嗎？

HOT WATER 熱水

水煮開了蝦子才會變粉紅色

「我還是繼續當小灰蝦好了！」

2+2=4

24

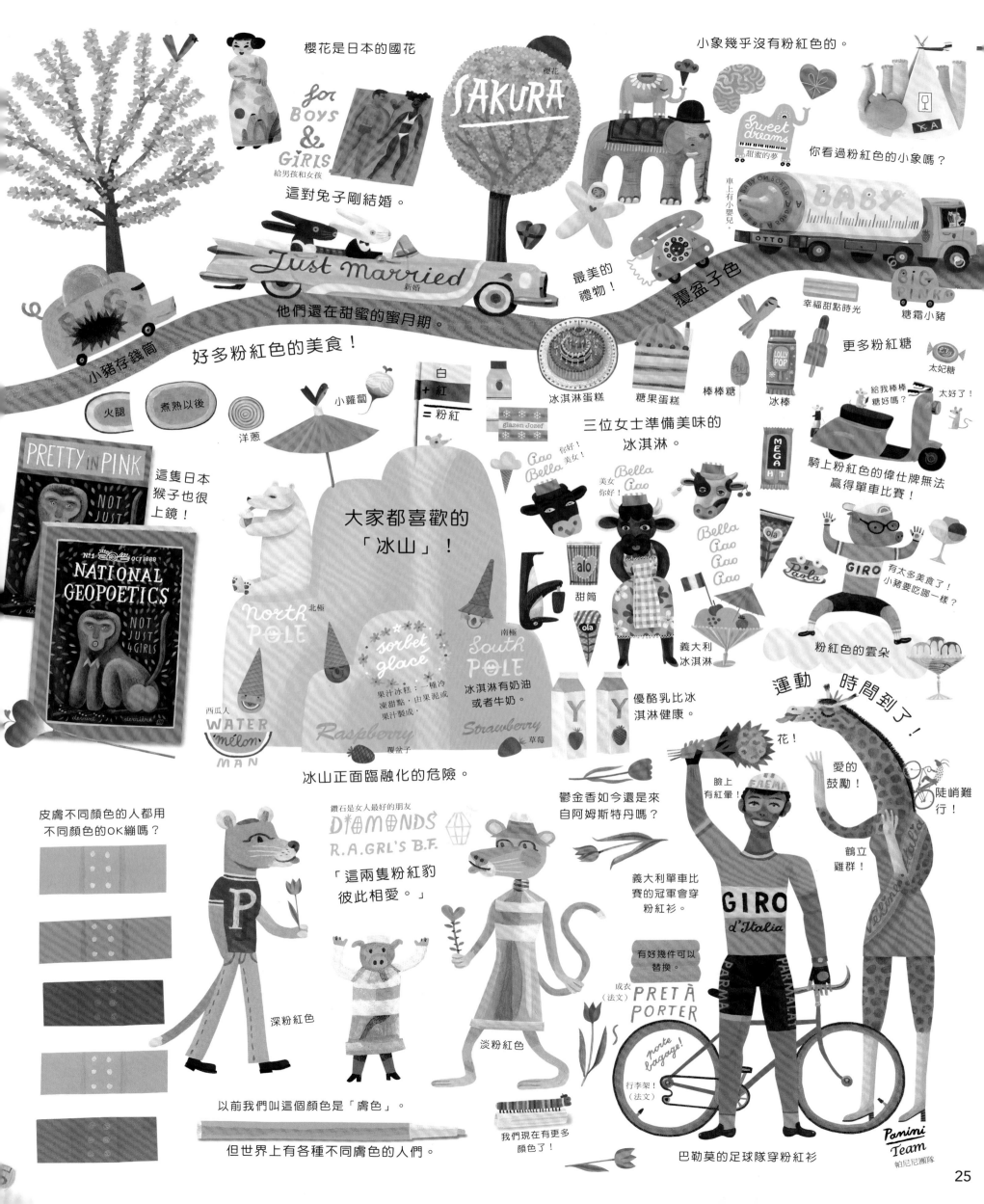

櫻花是日本的國花

小象幾乎沒有粉紅色的。

SAKURA
櫻花

for BOYS & GIRLS
給男孩和女孩

你看過粉紅色的小象嗎？

Sweet dreams
甜蜜的夢

這對兔子剛結婚。

Just married
新婚

車上有小嬰兒

BABY

最美的禮物！

覆盆子色

他們還在甜蜜的蜜月期。

好多粉紅色的美食！

小豬存錢筒

幸福甜點時光

糖霜小豬

更多粉紅糖

太妃糖

火腿

煮熟以後

洋蔥

小蘿蔔

白 + 紅 = 粉紅

glazen Jozef

冰淇淋蛋糕

糖果蛋糕

棒棒糖

冰棒

LOLLY POP

MEGA HIT

給我棒棒糖好嗎？

太好了！

三位女士準備美味的冰淇淋。

PRETTY IN PINK
NOT JUST

這隻日本猴子也很上鏡！

大家都喜歡的「冰山」！

Ciao Bella 你好！美女！

Bella Ciao 美女你好！

Bella Ciao Ciao Ciao

騎上粉紅色的偉仕牌無法贏得單車比賽！

NATIONAL GEOPOETICS
№1 OCT 1888
NOT JUST 4 GIRLS
devint derrière

North POLE
北極

sorbet glace
果汁冰糕：一種冷凍甜點，由果泥或果汁製成。

South POLE
南極

冰淇淋有奶油或者牛奶。

alo

甜筒

ola

Paola

GIRO

有太多美食了！小豬要吃哪一樣？

粉紅色的雲朵

運動 時間到了！

西瓜人 WATER mélon MAN

Raspberry
覆盆子

Strawberry
草莓

義大利冰淇淋

優酪乳比冰淇淋健康。

花！

冰山正面臨融化的危險。

鬱金香如今還是來自阿姆斯特丹嗎？

臉上有紅暈！

愛的鼓勵！

陡峭難行！

鶴立雞群！

皮膚不同顏色的人都用不同顏色的OK繃嗎？

鑽石是女人最好的朋友
DIAMONDS
R.A.GRL'S B.F.

「這兩隻粉紅豹彼此相愛。」

義大利單車比賽的冠軍會穿粉紅衫。

GIRO d'Italia

P

深粉紅色

淡粉紅色

有好幾件可以替換。

成衣（法文）
PRET À PORTER

porte bagage!
行李架！（法文）

Panini Team
帕尼尼團隊

以前我們叫這個顏色是「膚色」。

但世界上有各種不同膚色的人們。

我們現在有更多顏色了！

巴勒莫的足球隊穿粉紅衫

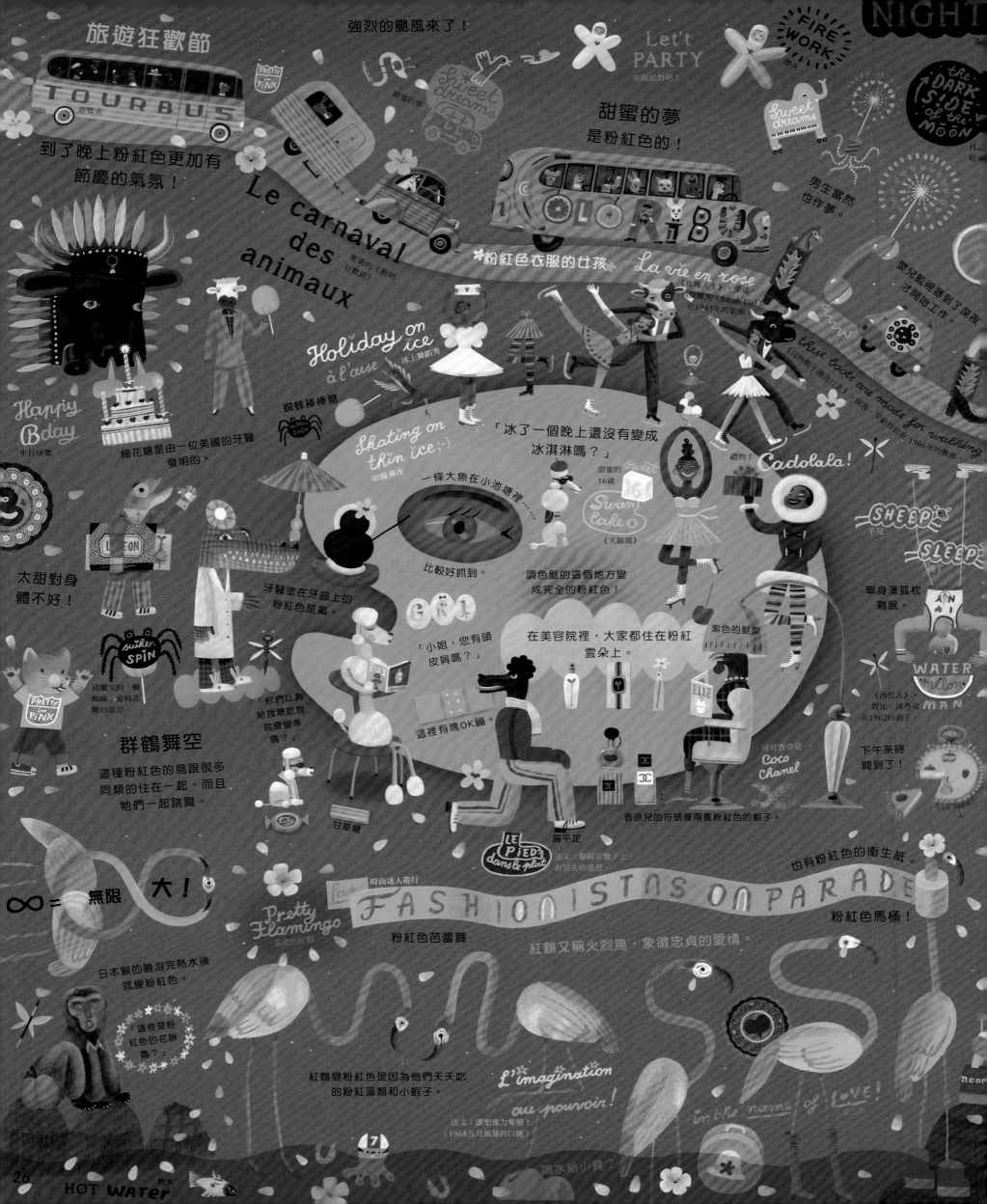

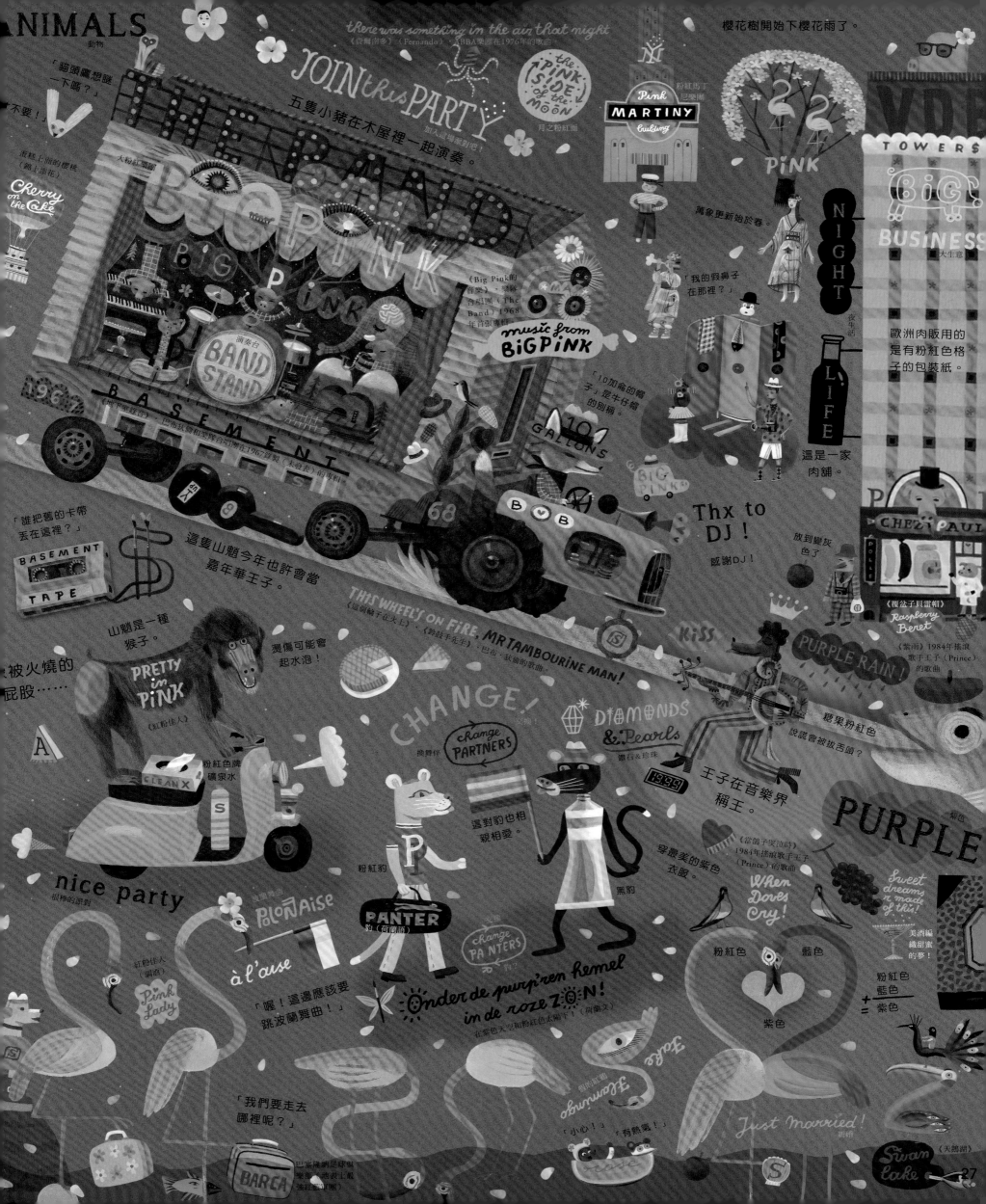

BLUE 藍色

在古代是最貴的顏色！

天空和水
是藍色。

地球又被稱為
「藍色星球」。

藍房子（法文）

LUFT ballons 99
《99個氣球》，1983年德國歌手妮娜（Nena）的歌曲。

lapis lazuli 青金石

顏料
有時候來自
世界各地！

從遠的距離看一切
看起來比較藍。

後來藍色也曾經
代表貧民。

青金石
lapis lazuli

哇！
屋頂都
掀起來了！

什麼鳥的尾巴是
藍色的？藍尾鴝。

下雨時小鳥
會被淋濕嗎？

Storm opsea 海上警報

欸！
PAR BLEU!

PIERRE

CREMA

BLEUE 藍石

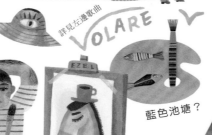

大自然中的藍色生物
比較少。

藍色礦泉水

1958年義大利歌曲，別名叫Volare
nel blu dipinto di blu

VOLARE 詳見左邊歌曲

藍色池塘？

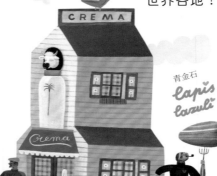

「畢卡索，你以後會
出名吧！」

EZEL

STUDY

畫家的
空瓶子裡
裝的
是水嗎？

TURMOIL WATER 暗流

WHIRL POOL 漩渦

兩隻藍色熊
已適應了
海洋。

李子

藍色葡萄

藍莓 或藍色M&M
巧克力？

Kalme Leon

湯姆叔叔
uncle T★M!

Pigcasso 畢卡索

三位畫家正在他們的「藍色時期」。

牛奶威士忌 MILK

BLUE PRINTS

藍圖是一個很精準的計畫。

好多 不同的 藍色調！

老奶奶，
您的眼睛怎麼
那麼大？

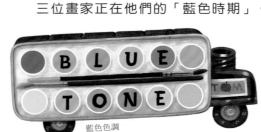
BLUE TONE 藍色色調

AZUL

「Azulejos」是一種
來自葡萄牙的小石磚。

SMURF
FRESH PAINT 油漆

藍色女精靈長得
跟插畫家貝約
（Peyo）的老婆
很像。

墨水怎麼常常是
藍色的呢？

用孔雀羽毛寫字
會不會比
用鵝羽毛寫
漂亮？

想／墨水 THINK

SCHTROUMPF

Zeer Zeker
孔雀藍

據說藍色小精靈的顏色
是由插畫家的老婆
意外選出來的。

Serrvies Serrvice 餐盤服務

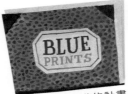

為了能夠
看到藍色
全部的色調。

VENI VIDI VICHY
我來，我見，
我征服
（法國維希鎮）

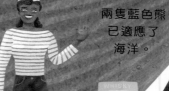

「要前往舊金山時，別忘了在頭上戴花」，歌詞來自《舊金山》，斯科特．麥堅在1967年的歌曲。

If you are going to San Francisco
be sure to wear some flowers in your hair

BLUE

JEANS 牛仔褲

Serge de

牛仔褲來自遙遠的西部，但是這種布料最
早來自熱那亞，以「Jeans」命名，另外
丹寧布 的名字指來自尼姆市。

GRAMMAIRE

far WEST 遠西

Delfts Blauw 台夫特藍陶

荷蘭的藍陶
以前來自中國。

GAZ 瓦斯

藍色火焰
溫度更高。

NÎMES 尼姆市

GENUA 熱那亞

牛仔褲
很耐用……

尤其是加了鉚釘之後。

GOLD RUSH 淘金熱

BABY MAKES HER BLUE JEANSTALK

因為仿造中國瓷器而創造了藍陶。

虎克博士樂團（Dr. Hook）在1982年的歌曲。

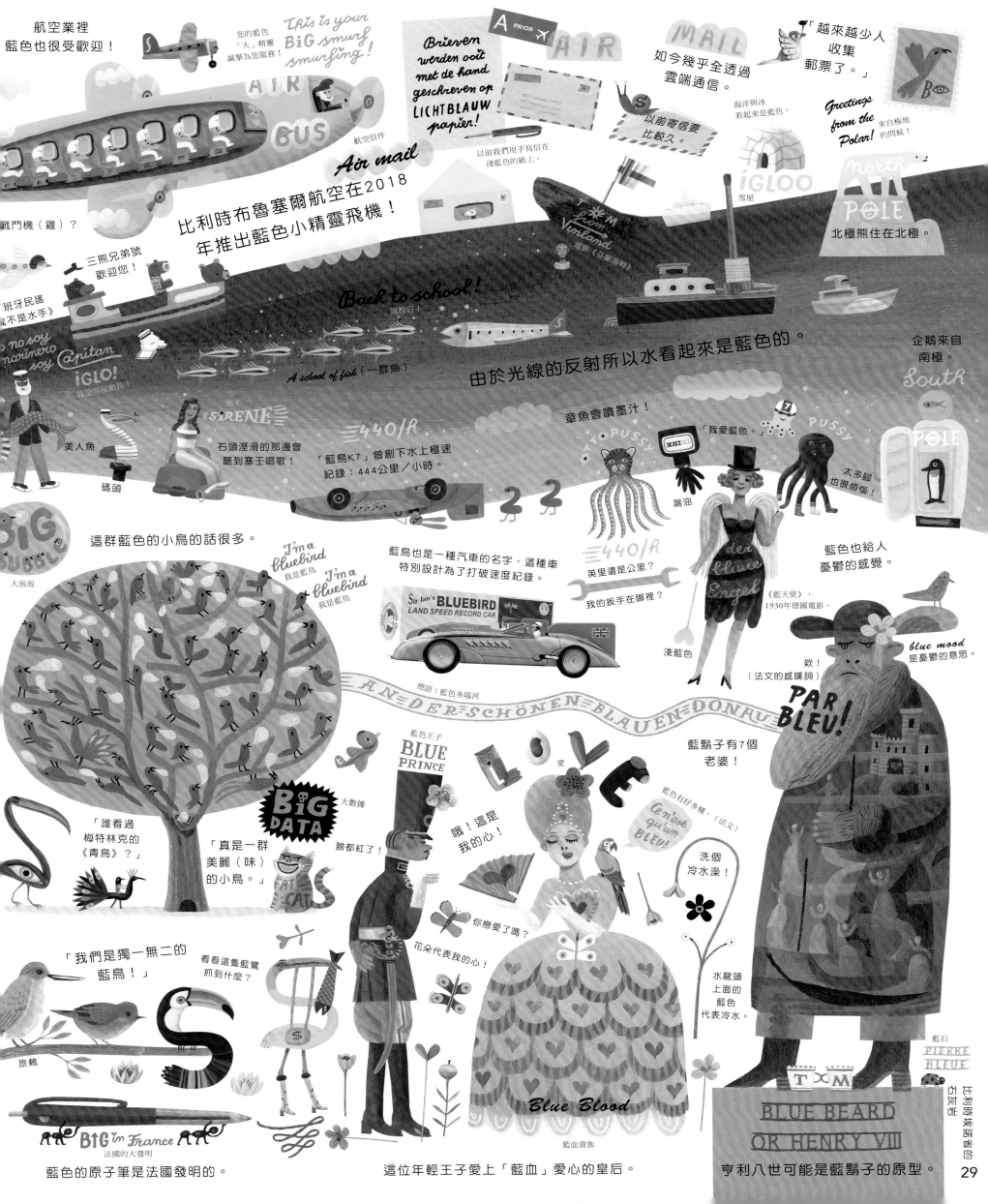

航空業裡藍色也很受歡迎！

您的藍色「大」精靈誠摯為您服務。

This is your BiG smurf smurfing!

Brieven werden ooit met de hand geschreven op LICHTBLAUW papier!

A PRIOR

AIR MAIL

「越來越少人收集郵票了。」

如今幾乎全透過雲端通信。

B

戰鬥機（雞）？

AIR BUS 航空信件

以前我們用手寫信在淺藍色的紙上。

以前寄信要比較久。

海洋與冰看起來是藍色的。

Greetings from the Polar! 來自極地的問候！

比利時布魯塞爾航空在2018年推出藍色小精靈飛機！

三熊兄弟號歡迎您！

iGLOO 雪屋

North POLE

北極熊住在北極。

班牙民謠（不是水手）

no soy marinero soy Capitan

iGLO! 我是雪屋船長！

I am from Vinland 電影（芬蘭湯姆）

Back to school! 返校日！

企鵝來自南極

美人魚

寒毛 SIRENE

碼頭

石頭溼滑的那邊會聽到塞壬唱歌！

A school of fish（一群魚）

由於光線的反射所以水看起來是藍色的。

South POLE

440/h

「藍鳥K7」曾創下水上極速紀錄：444公里／小時。

章魚會噴墨汁！

OCTOPUSSY

「我愛藍色。」

漏油

PUSSY

太多腳也很煩惱！

BIG BUBBLE 大泡泡

這群藍色的小鳥的話很多。

I'm a bluebird 我是藍鳥

I'm a bluebird 我是藍鳥

藍鳥也是一種汽車的名字，這種車特別設計為了打破速度紀錄。

Sir Ian's BLUEBIRD LAND SPEED RECORD CAR

440/h

英里還是公里？

我的扳手在哪裡？

der blaue Engel

《藍天使》，1930年德國電影。

淺藍色

藍色也給人憂鬱的感覺。

blue mood 是憂鬱的意思

欸！（法文的感嘆詞）

PAR BLEU!

藍鬍子有7個老婆！

AN DER SCHÖNEN BLAUEN DONAU 德語：藍色多瑙河

藍色王子 BLUE PRINCE

BIG DATA 大數據

LOVE 愛

藍色有好多種。（法文）Ce n'est qu'un BLEU!

「誰看過梅特林克的《青鳥》？」

「真是一群美麗（味）的小鳥。」

FAT CAT

哦！這是我的心！

臉都紅了！

你戀愛了嗎？

花朵代表我的心！

洗個冷水澡！

「我們是獨一無二的藍鳥！」

看看這隻藍鷺抓到什麼？

旅鶇

BIG in France 法國的大發明

水龍頭上面的藍色代表冷水。

藍石 PIERRE BLEUE

藍色的原子筆是法國發明的。

Blue Blood 藍血貴族

這位年輕王子愛上「藍血」愛心的皇后。

BLUE BEARD OR HENRY VIII

亨利八世可能是藍鬍子的原型。

比利時埃諾省的石灰岩

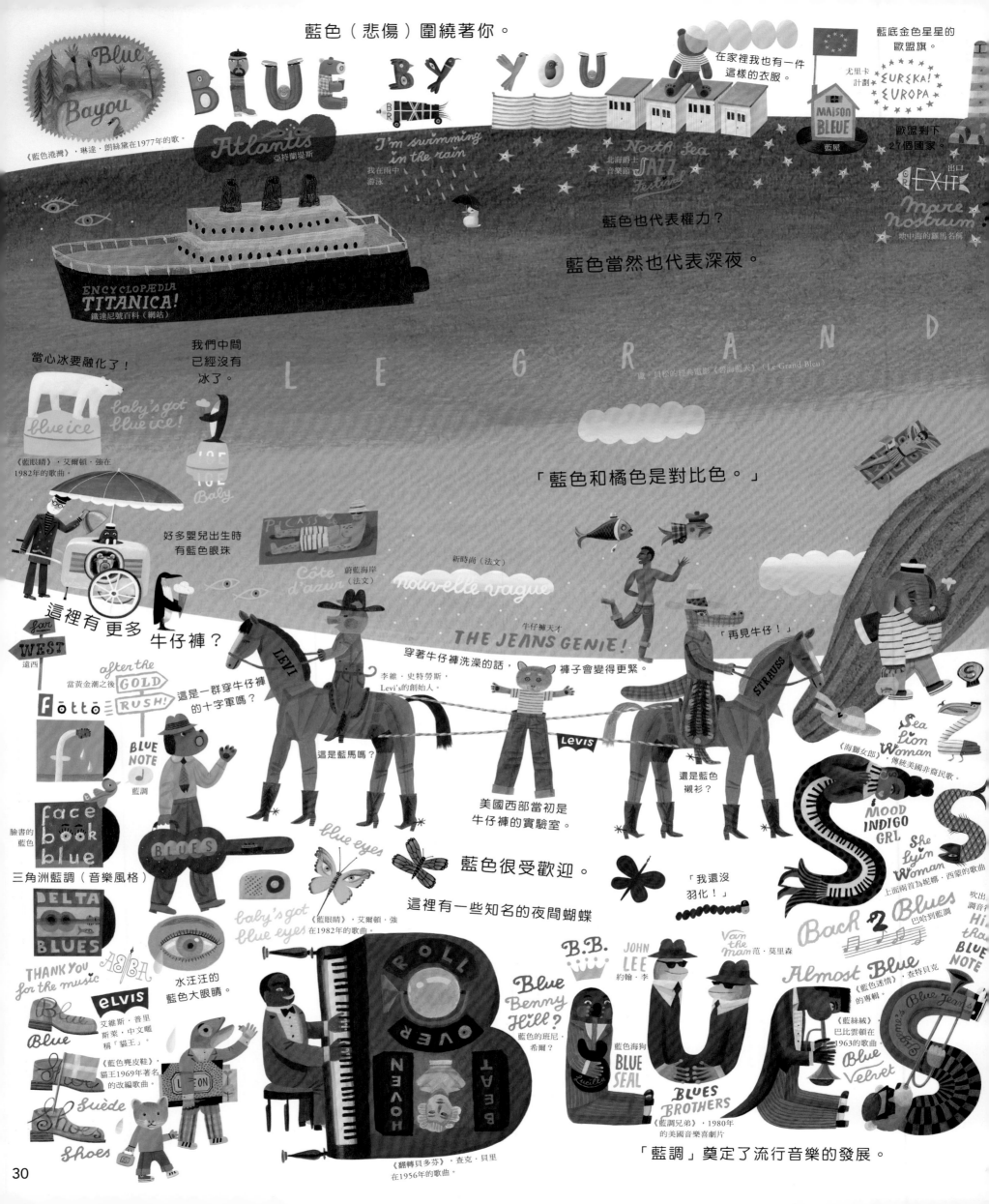

藍色（悲傷）圍繞著你。

BLUE BY YOU

《藍色港灣》，琳達·朗絲黛在1977年的歌。

藍底金色星星的歐盟旗。

尤里卡計劃 EUREKA! EUROPA

歐盟剩下27個國家。

Atlantis 亞特蘭堤斯

I'm swimming in the rain 我在雨中游泳

North Sea JAZZ Festival 北海爵士音樂節

MAISON BLEUE 藍屋

EXIT 出口 Mare nostrum 地中海的羅馬名稱

藍色也代表權力？

藍色當然也代表深夜。

在家裡我也有一件這樣的衣服。

ENCYCLOPÆDIA TITANICA! 鐵達尼號百科（網站）

當心冰要融化了！

我們中間已經沒有冰了。

LE GRAND

盧·貝松的經典電影《碧海藍天》（Le Grand Bleu）

blue ice baby's got blue ice!

《藍眼睛》，艾爾頓·強在1982年的歌曲。

ICE ICE Baby

好多嬰兒出生時有藍色眼珠

「藍色和橘色是對比色。」

PICASSO

Côte d'azur 蔚藍海岸（法文）

新時尚（法文）nouvelle vague

牛仔褲天才 THE JEANS GENIE!

「再見牛仔！」

這裡有更多 牛仔褲？

far WEST 遠西

當黃金潮之後 after the GOLD RUSH!

Fotto

BLUE NOTE 藍調

這是一群穿牛仔褲的十字軍嗎？

LEVI

這是藍馬嗎？

李維·史特勞斯，Levi's的創始人。

穿著牛仔褲洗澡的話，褲子會變得更緊。

Levis

STRAUSS

還是藍色襯衫？

美國西部當初是牛仔褲的實驗室。

Sea Lion Woman 《海獅女郎》，傳統美國非裔民歌。

臉書的藍色 face book blue

三角洲藍調（音樂風格）

BLUES

DELTA BLUES

blue eyes

baby's got blue eyes 《藍眼睛》，艾爾頓·強在1982年的歌曲。

藍色很受歡迎。

這裡有一些知名的夜間蝴蝶

「我還沒羽化！」

MOOD INDIGO GRL

She Lyin Woman

上面兩首為妮娜·西蒙的歌曲。

Bach 2 Blues 巴哈到藍調

THANK YOU for the music ABBA

elvis 艾維斯·普里斯萊，中文暱稱「貓王」。

Blue Blue

《藍麂皮鞋》，貓王1969年著名的改編歌曲。

Suède Shoes Shoes

水汪汪的藍色大眼睛。

ROLL OVER

BEAT HOVEN

B.B.

Blue Benny Hill? 藍色的班尼·希爾？

JOHN LEE 約翰·李

Van the Man 范·莫里森

藍色海狗 BLUE SEAL

Lucilla

BLUES BROTHERS 《藍調兄弟》，1980年的美國音樂喜劇片

Almost Blue 《藍色迷情》，查特貝克的專輯。

BLUE NOTE

Blue Velvet 《藍絲絨》，巴比雲頓在1963的歌曲。

Blue Jeans

《翻轉貝多芬》，查克·貝里在1956年的歌曲。

「藍調」奠定了流行音樂的發展。

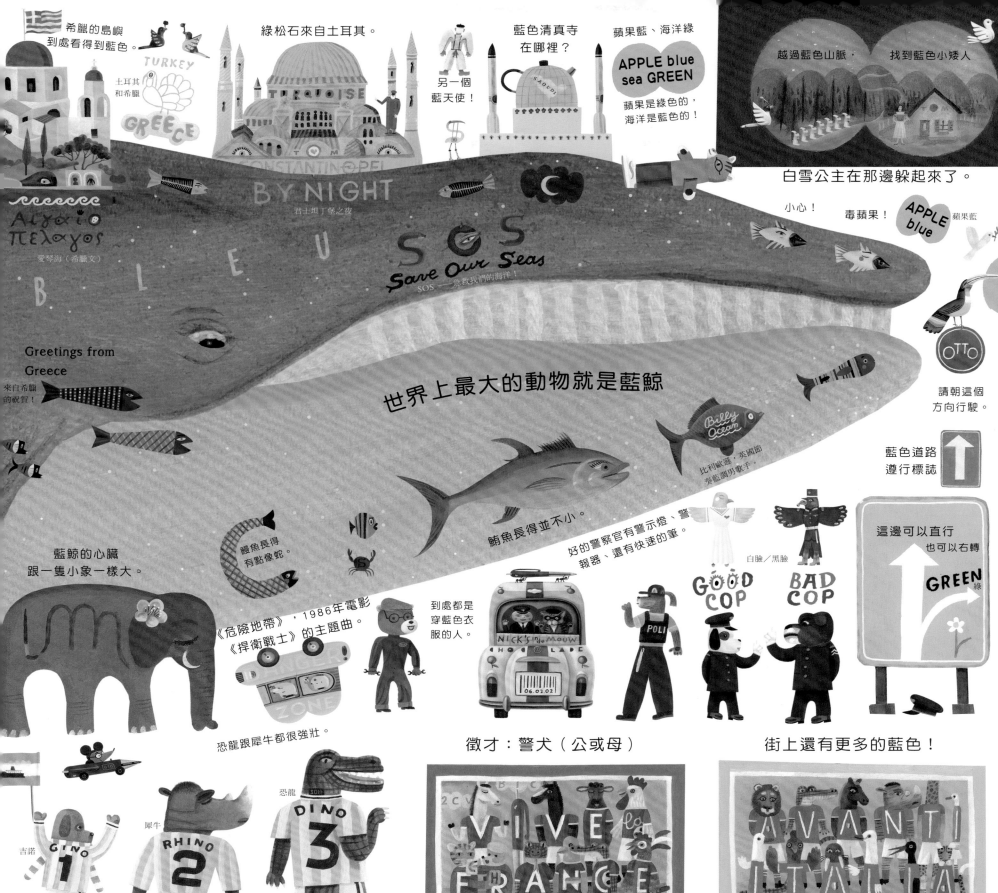

希臘的島嶼到處看得到藍色。

綠松石來自土耳其。

藍色清真寺在哪裡？

蘋果藍、海洋綠
APPLE blue sea GREEN
蘋果是綠色的，海洋是藍色的！

越過藍色山脈，　　找到藍色小矮人

TURKEY
土耳其和希臘
GREECE

另一個藍天使！

白雪公主在那邊躲起來了。

小心！　毒蘋果！　APPLE blue　蘋果藍

BY NIGHT
君士坦丁堡之夜

Aιγαίο Πελαγος
愛琴海（希臘文）

BLEUS SOS
Save Our Seas
SOS——您救我們的海洋！

Greetings from Greece
來自希臘的祝賀！

世界上最大的動物就是藍鯨

請朝這個方向行駛。

藍色道路遵行標誌

藍鯨的心臟跟一隻小象一樣大。

鰻魚長得有點像蛇。

鮪魚長得並不小。

比利歐遜，英國節奏藍調男歌手。

好的警察官有警示燈、警報器、還有快速的筆。

白臉／黑臉
GOOD COP　BAD COP

這邊可以直行也可以右轉
GREEN 綠

《危險地帶》，1986年電影《捍衛戰士》的主題曲。

到處都是穿藍色衣服的人。

POLI

恐龍跟犀牛都很強壯。

徵才：警犬（公或母）

街上還有更多的藍色！

吉諾 GINO 1

犀牛 RHINO 2

恐龍 DINO 3

les BLEUS　法國隊萬歲！　（FRANCE）
藍隊　　　　　　　　　　　　　（法國）

la SQUADRA AZZURRA　義大利前進！（ITALIA）
藍隊　　　　　　　　　　　　　　　（義大利）

足球隊也喜歡穿藍色球衣。

誰能幫我們的朋友找回他們的球隊？

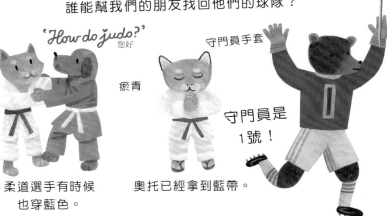

'How do judo?'　您好

瘀青

守門員手套

守門員是1號！

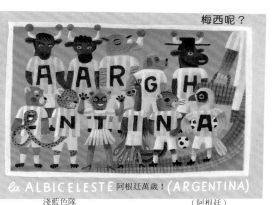

梅西呢？

la ALBICELESTE　阿根廷萬歲！（ARGENTINA）
淺藍色隊　　　　　　　　　　　　（阿根廷）

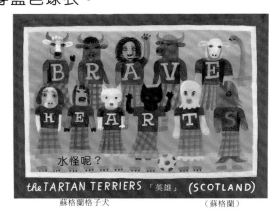

BRAVE HEARTS

水怪呢？

the TARTAN TERRIERS　「英雄」（SCOTLAND）
蘇格蘭格子犬　　　　　　　　　　（蘇格蘭）

柔道選手有時候也穿藍色。

奧托已經拿到藍帶。

還有尼加拉瓜，柬埔寨，日本……的球隊也穿藍色球衣。

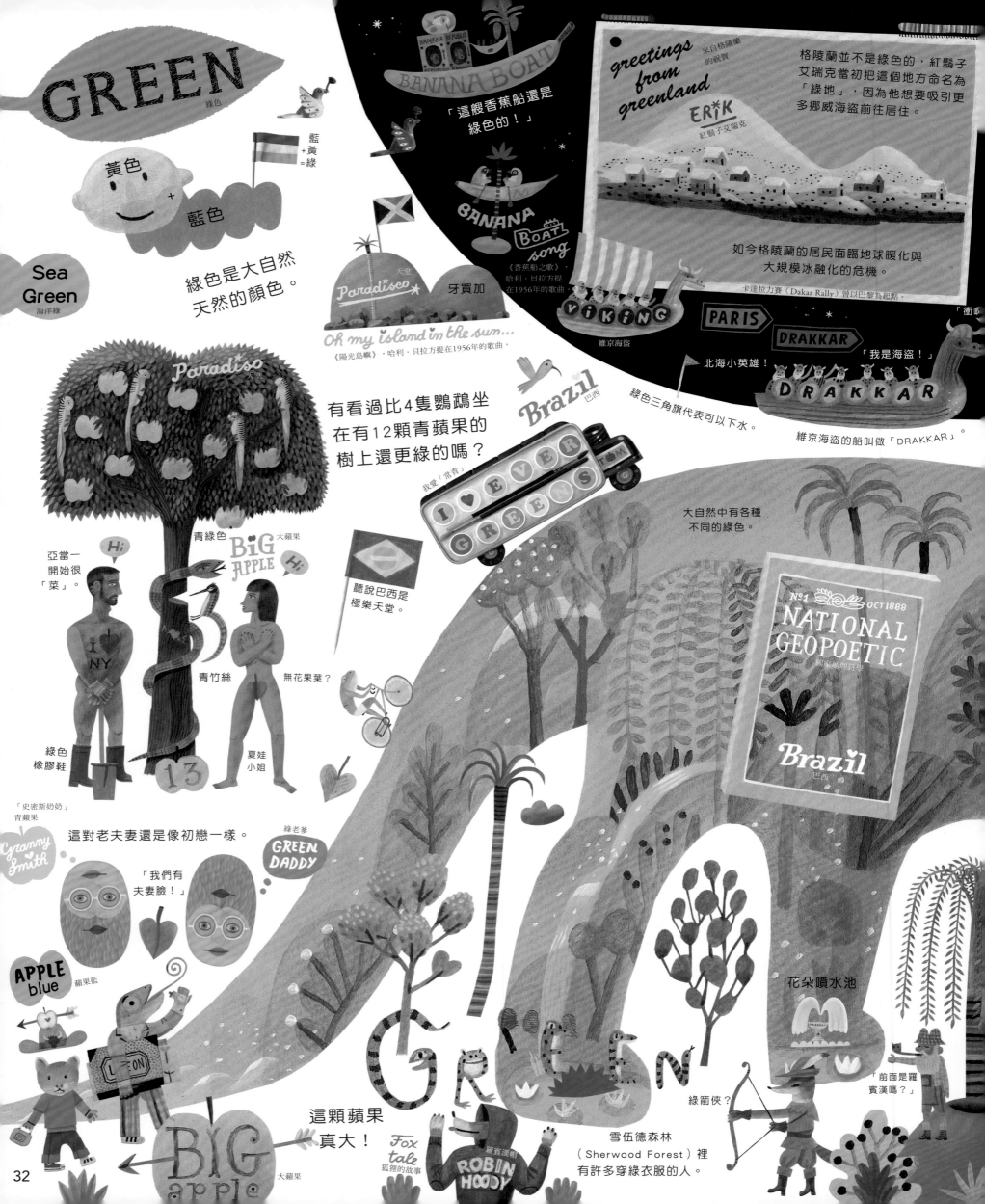

GREEN

綠色

黃色 + 藍色 = 綠
藍 + 黃 = 綠

Sea Green
海洋綠

綠色是大自然天然的顏色。

greetings from greenland
來自格陵蘭的祝賀

ERIK
紅鬍子艾瑞克

格陵蘭並不是綠色的，紅鬍子艾瑞克當初把這個地方命名為「綠地」，因為他想要吸引更多挪威海盜前往居住。

如今格陵蘭的居民面臨地球暖化與大規模冰融化的危機。

卡達拉力賽（Dakar Rally）曾以巴黎為起點。

BANANA BOAT
「這艘香蕉船還是綠色的！」

BANANA BOAT song
《香蕉船之歌》，哈利·貝拉方提在1956年的歌曲

Paradiso 天堂
牙買加

Oh my island in the sun...
《陽光島嶼》，哈利·貝拉方提在1956年的歌曲。

VIKING
維京海盜

PARIS → DRAKKAR

綠色三角旗代表可以下水。

北海小英雄！　「我是海盜！」

DRAKKAR

維京海盜的船叫做「DRAKKAR」

Paradiso 天堂

有看過比4隻鸚鵡坐在有12顆青蘋果的樹上還更綠的嗎？

Brazil 巴西

青綠色

BIG APPLE 大蘋果

亞當一開始很「菜」。

Hi

I ♥ NY

青竹絲

無花果葉？

綠色橡膠鞋

13

夏娃小姐

I ♥ EVERGREENS
我愛「常青」

TOM

聽說巴西是極樂天堂。

大自然中有各種不同的綠色。

№1 OCT 1888
NATIONAL GEOPOETIC
國家地理詩學
Brazil 巴西

「史密斯奶奶」青蘋果

這對老夫妻還是像初戀一樣。

Granny Smith 青蘋果

「我們有夫妻臉！」

綠老爹
GREEN DADDY

APPLE blue 蘋果藍

LEON

這顆蘋果真大！

BIG apple 大蘋果

花朵噴水池

綠箭俠

雪伍德森林（Sherwood Forest）裡有許多穿綠衣服的人。

「前面是羅賓漢嗎？」

GREEN

Fox tale
狐狸的故事

ROBIN HOOD
羅賓漢

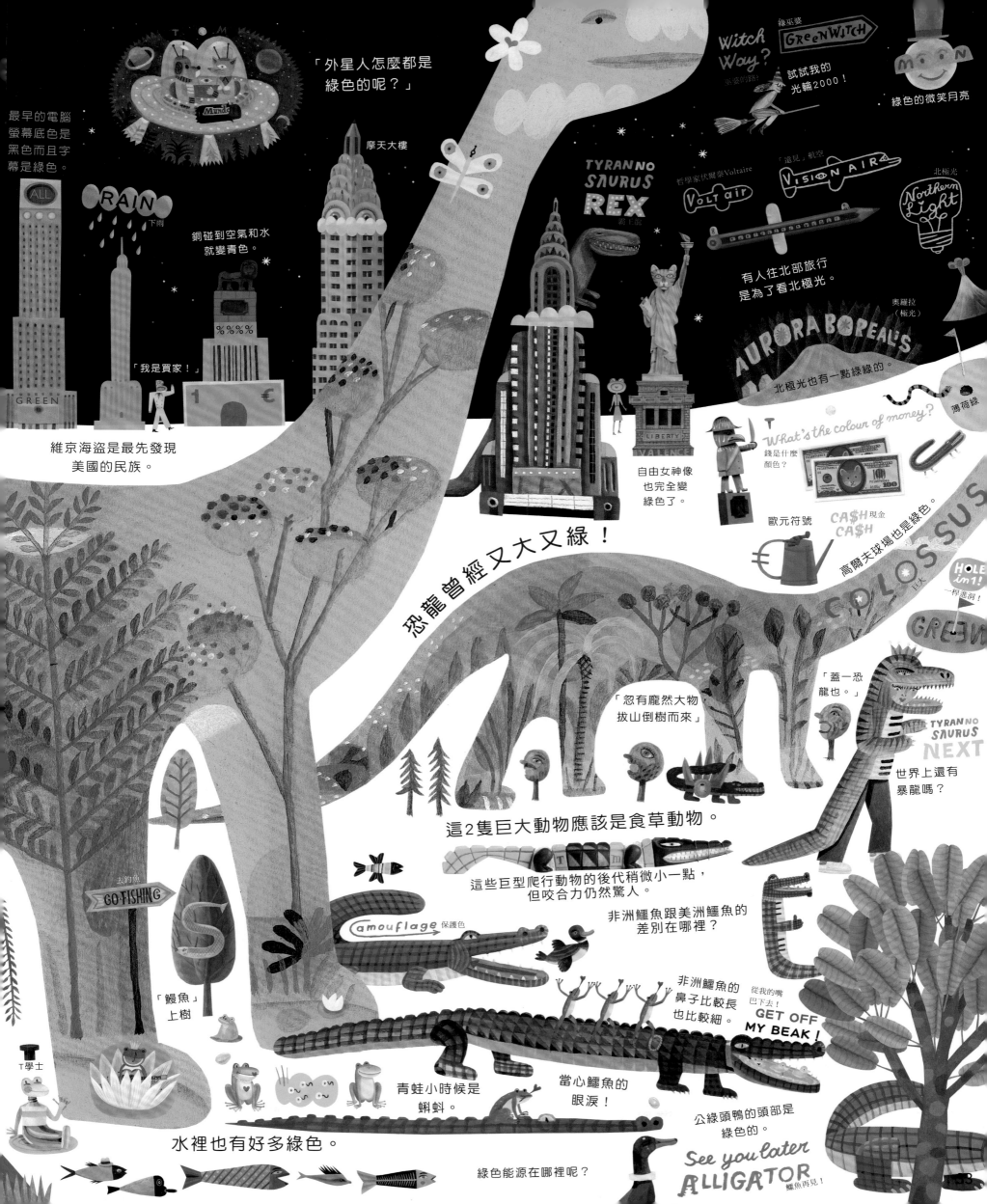

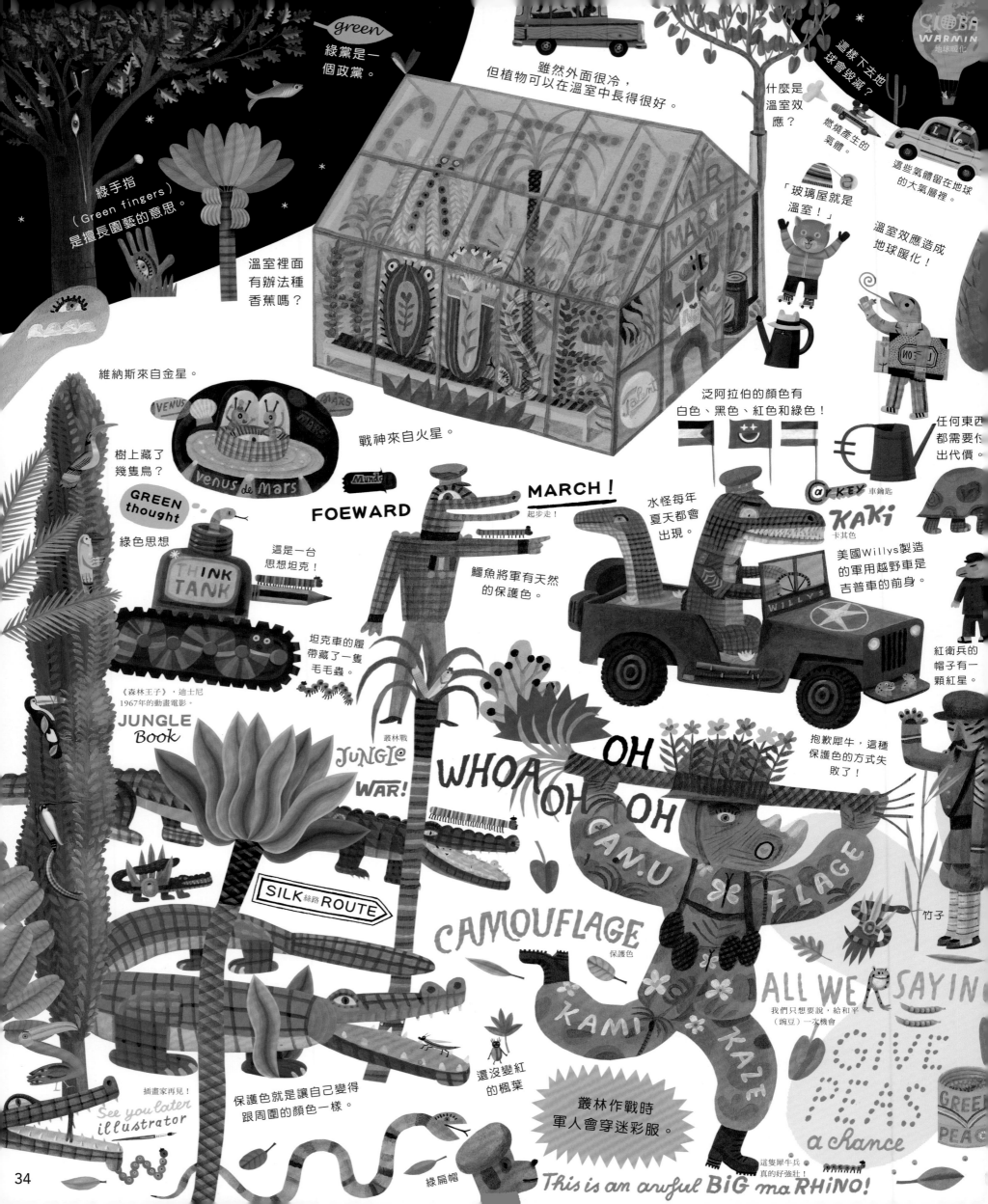

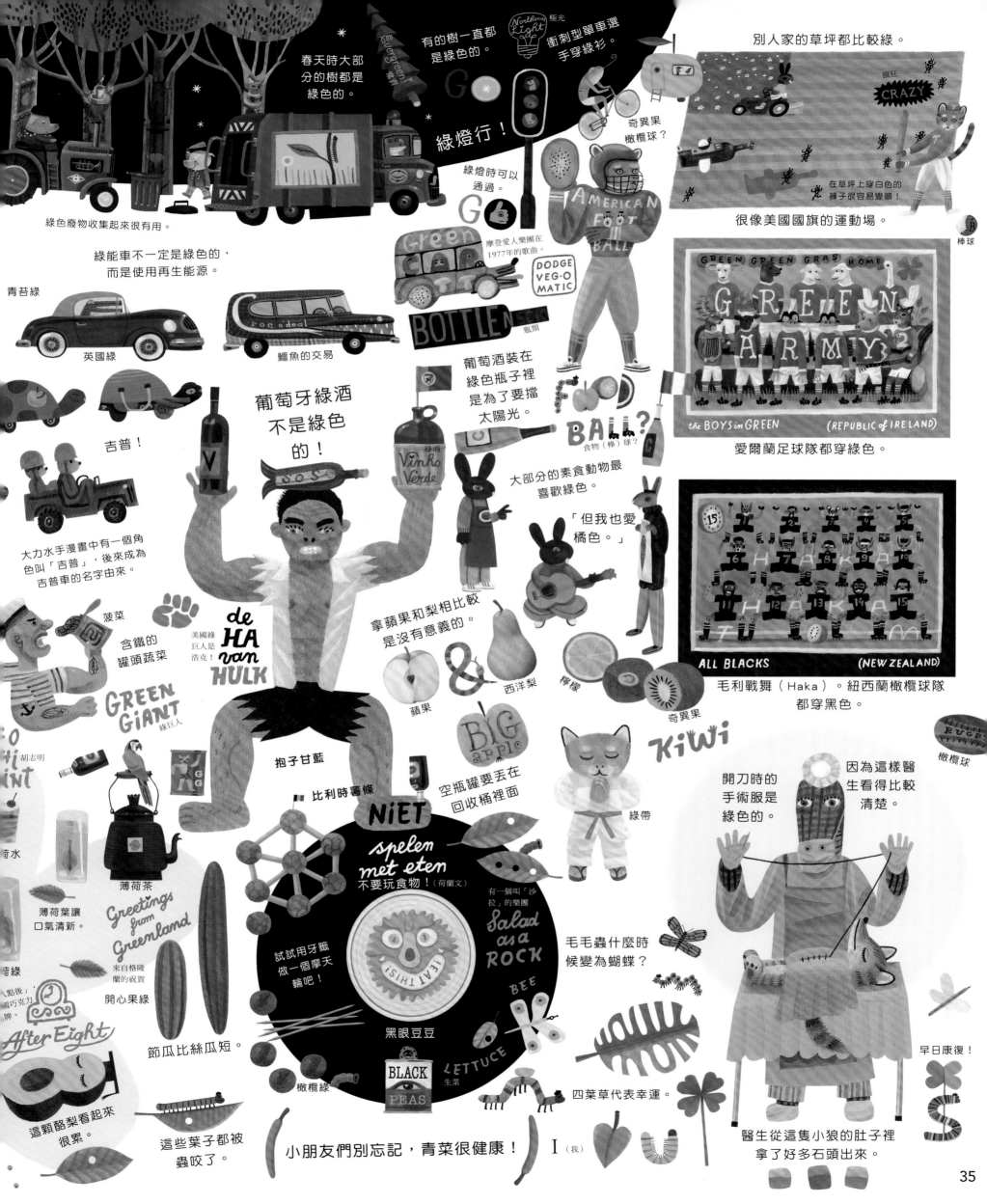

綠色廢物收集起來很有用。

春天時大部分的樹都是綠色的。

有的樹一直都是綠色的。

Northern Light 極光

衝刺型單車選手穿綠衫。

綠燈行！

綠燈時可以通過。

奇異果橄欖球？

別人家的草坪都比較綠。

CRAZY 瘋狂

在草坪上穿白色的褲子很容易變髒！

很像美國國旗的運動場。

棒球

綠能車不一定是綠色的，而是使用再生能源。

青苔綠

英國綠

鱷魚的交易

摩登愛人樂團在1977年的歌曲。

BOTTLENECK 瓶頸

葡萄酒裝在綠色瓶子裡是為了要擋太陽光。

AMERICAN FOOT BALL

DODGE VEG·O·MATIC

GREEN GREEN GRAS HOME — the BOYS in GREEN (REPUBLIC of IRELAND)

愛爾蘭足球隊都穿綠色。

吉普！

葡萄牙綠酒不是綠色的！

大力水手漫畫中有一個角色叫「吉普」，後來成為吉普車的名字由來。

Vinho Verde 綠酒

BALL？ 食物（棒）球？

大部分的素食動物最喜歡綠色。

「但我也愛橘色。」

菠菜

含鐵的罐頭蔬菜

美國綠巨人是浩克！

de HA van HULK

GREEN GIANT 綠巨人

拿蘋果和梨相比較是沒有意義的。

蘋果

西洋梨

檸檬

奇異果

ALL BLACKS (NEW ZEALAND)

毛利戰舞（Haka）。紐西蘭橄欖球隊都穿黑色。

橄欖球

開刀時的手術服是綠色的。

因為這樣醫生看得比較清楚。

胡志明

抱子甘藍

比利時薯條

NiET spelen met eten 不要玩食物！（荷蘭文）

空瓶罐要丟在回收桶裡面

綠帶

Big apple

KiWi

薄荷茶

薄荷葉讓口氣清新。

Greetings from Greenland 來自格陵蘭的祝賀

開心果綠

After Eight

這顆酪梨看起來很累。

節瓜比絲瓜短。

這些葉子都被蟲咬了。

試試用牙籤做一個摩天輪吧！

黑眼豆豆

橄欖綠

BLACK PEAS

LETTUCE 生菜

Salad as a ROCK

有一個叫「沙拉」的樂團

毛毛蟲什麼時候變為蝴蝶？

BEE

四葉草代表幸運。

小朋友們別忘記，青菜很健康！

I（我）

早日康復！

醫生從這隻小狼的肚子裡拿了好多石頭出來。

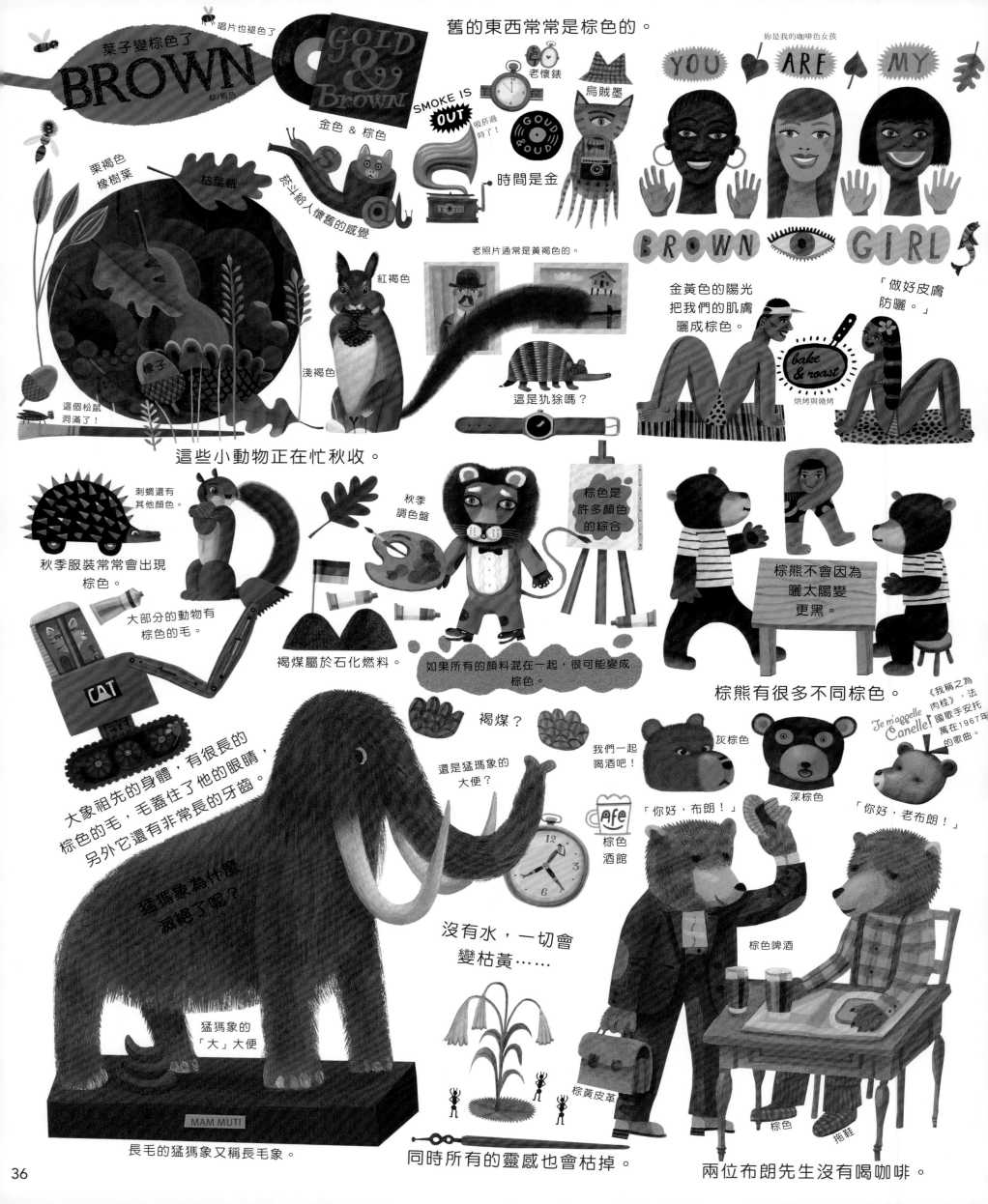

葉子變棕色了
BROWN
棕/褐色

唱片也褪色了

GOLD & Brown
金色 & 棕色

SMOKE IS OUT
吸菸過時了！

舊的東西常常是棕色的。

老懷錶

烏賊墨

時間是金

妳是我的咖啡色女孩
YOU ARE MY BROWN GIRL

栗褐色
橡樹葉

枯葉蛾

終究給人懷舊的感覺

這個松鼠洞滿了！

橡子

紅褐色

淺褐色

老照片通常是黃褐色的。

這是犰狳嗎？

金黃色的陽光把我們的肌膚曬成棕色。

bake & roast
烘烤與燒烤

「做好皮膚防曬。」

這些小動物正在忙秋收。

刺蝟還有其他顏色。

秋季服裝常常會出現棕色。

大部分的動物有棕色的毛。

秋季調色盤

褐煤屬於石化燃料。

如果所有的顏料混在一起，很可能變成棕色。

棕色是許多顏色的綜合

棕熊不會因為曬太陽變更黑。

棕熊有很多不同棕色。

《我稱之為肉桂》，法國歌手安托萬在1967年的歌曲。
Je m'appelle Canelle!

灰棕色

深棕色

「你好，布朗！」

「你好，老布朗！」

CAT

大象祖先的身體，有很長的棕色的毛，毛蓋住了他的眼睛，另外它還有非常長的牙齒。

褐煤？

還是猛獁象的大便？

我們一起喝酒吧！

Cafe
棕色酒館

猛獁象為什麼滅絕了呢？

沒有水，一切會變枯黃……

棕色啤酒

猛獁象的「大」大便

MAM MUTI

長毛的猛獁象又稱長毛象。

同時所有的靈感也會枯掉。

棕黃皮革

棕色

拖鞋

兩位布朗先生沒有喝咖啡。

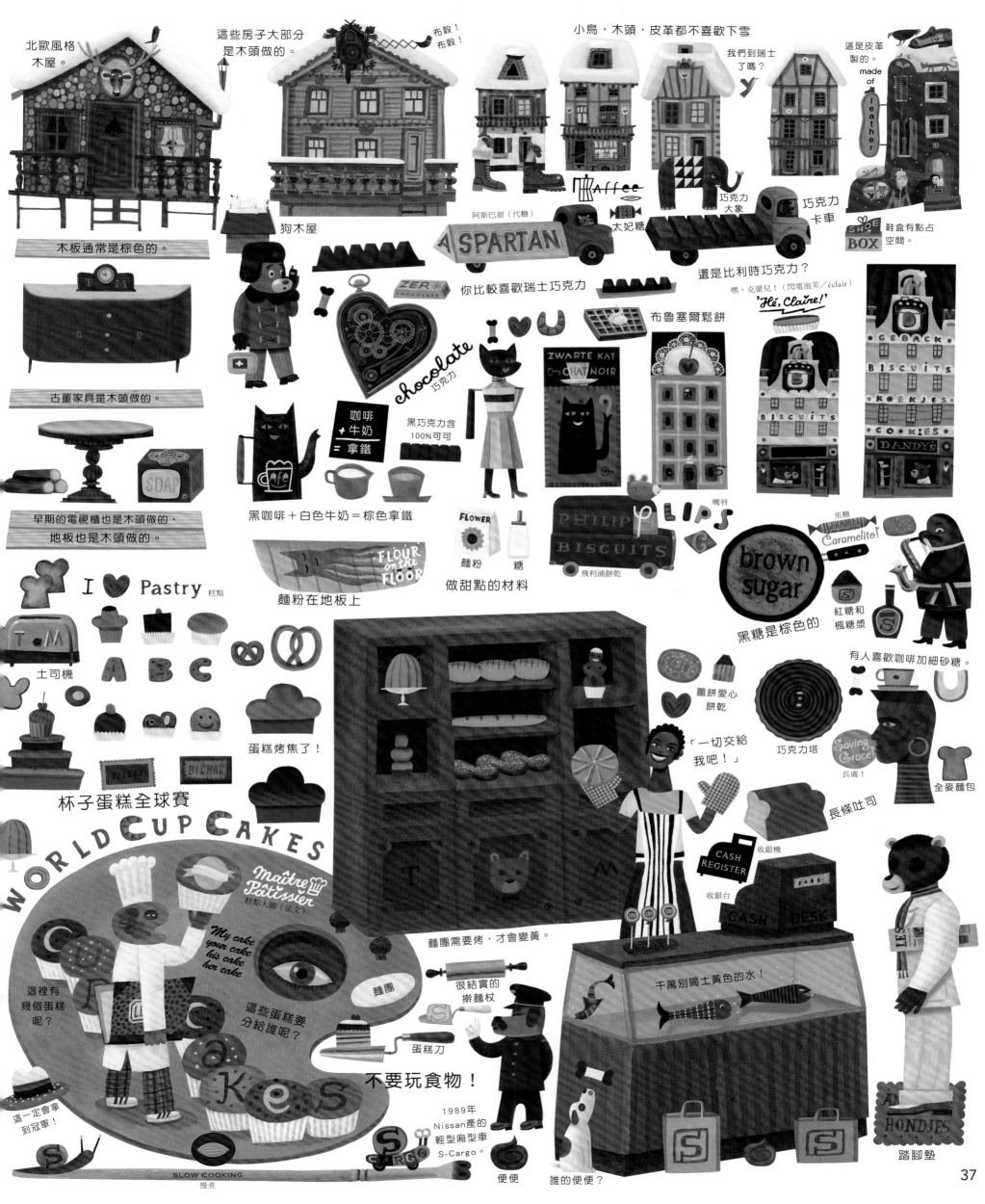

北歐風格木屋。

這些房子大部分是木頭做的。

布穀！布穀！

小鳥，木頭，皮革都不喜歡下雪

我們到瑞士了嗎？

這是皮革製的。
made of leather

狗木屋

木板通常是棕色的。

阿斯巴甜（代糖）

ASPARTAN

Kaffee

太妃糖

巧克力大象

巧克力卡車

鞋盒有點占空間。
SHOE BOX

古董家具是木頭做的。

ZER CHOCOLASS

你比較喜歡瑞士巧克力

還是比利時巧克力？

嘿，克蕾兒！（閃電泡芙／éclair）
'Hé, Claire!'

布魯塞爾鬆餅

GEBACK
BISCUITS
KOEKJES
COOKIES
DANDY'S

早期的電視櫃也是木頭做的，地板也是木頭做的。

咖啡＋牛奶＝拿鐵

黑巧克力含100%可可

ZWARTE KAT
CHAT NOIR

BISCUITS

chocolate 巧克力

café

黑咖啡＋白色牛奶＝棕色拿鐵

FLOWER

麵粉　糖

做甜點的材料

FLOUR on the FLOOR

麵粉在地板上

PHILIPS BISCUITS
LIPS 嘴唇

飛利浦餅乾

CARAMEL
Caramelito! 焦糖

brown sugar

黑糖是棕色的

紅糖和楓糖漿

I ♥ Pastry 糕點

土司機
A B C

杯子蛋糕全球賽

蛋糕烤焦了！

薑餅愛心餅乾

「一切交給我吧！」

巧克力塔

Saving Grace! 長處！

有人喜歡咖啡加細砂糖

全麥麵包

長條吐司

WORLD CUP CAKES

Maître Pâtissier 糕點大師（法文）

My cake your cake his cake her cake

這裡有幾個蛋糕呢？

這些蛋糕要分給誰呢？

麵團需要烤，才會變黃。

麵團

很結實的擀麵杖

蛋糕刀

不要玩食物！

CASH REGISTER 收銀機

收銀台

CASH DESK

千萬別喝土黃色的水！

這一定會拿到冠軍！

1989年Nissan產的輕型廂型車S-Cargo。

SLOW COOKING 慢煮

便便

誰的便便？

HONDJES

踏腳墊

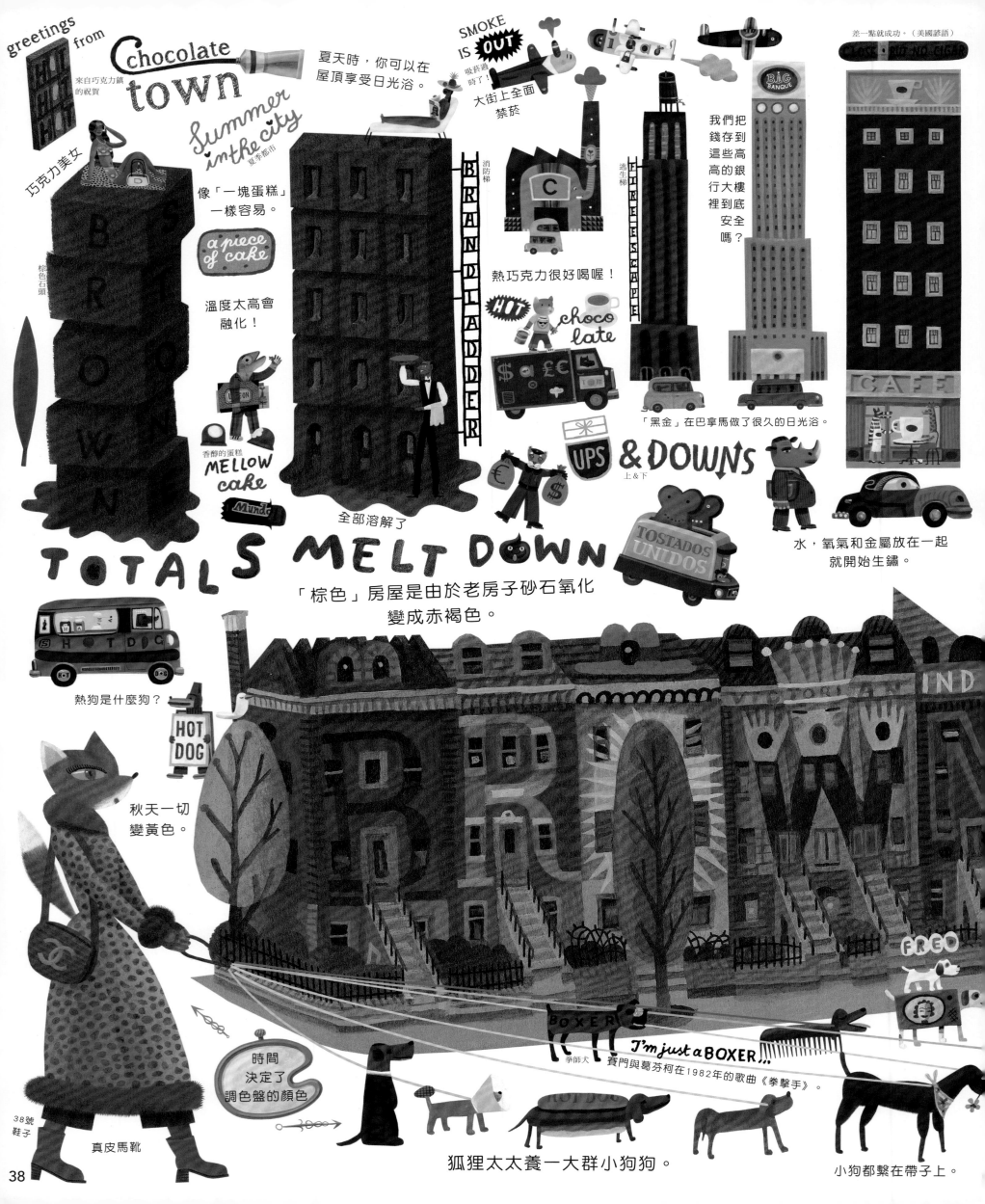

greetings from **Chocolate town**
來自巧克力鎮的祝賀

Summer in the city
夏季都市

巧克力美女

棕色石頭

夏天時,你可以在屋頂享受日光浴。

像「一塊蛋糕」一樣容易。
a piece of cake

溫度太高會融化!

香醇的蛋糕 MELLOW cake

Mundo

TOTAL SMELT DOWN

全部溶解了

「棕色」房屋是由於老房子砂石氧化變成赤褐色。

SMOKE IS **OUT**

吸菸過時了!

大街上全面禁菸

消防梯 BRANDHADDER

逃生梯 FIRE ESCAPE

熱巧克力很好喝喔!
HOT choco late

$ €£ €

UPS **& DOWNS**
上 & 下

TOSTADOS UNIDOS

BIG BANQUE

差一點就成功。(美國諺語)
CLOSE · BUT · NO · CIGAR

我們把錢存到這些高高的銀行大樓裡到底安全嗎?

CAFE

「黑金」在巴拿馬做了很久的日光浴。

水,氧氣和金屬放在一起就開始生鏽。

HOT DOG

熱狗是什麼狗?

HOT DOG

秋天一切變黃色。

時間決定了調色盤的顏色

38號鞋子

真皮馬靴

BROWN
VICTORIAN IND

BOXER

拳師犬 **I'm just a BOXER**
賽門與葛芬柯在1982年的歌曲《拳擊手》。

FREO

狐狸太太養一大群小狗狗。

小狗都繫在帶子上。

都市外面也有好多棕色。

老火車的燃料不是褐煤而是黑煤。 YOU MUST TAKE THE 8 TRAIN
《搭A線列車》，艾靈頓公爵在1939的歌曲。

美國戰地服務團（簡稱AFS）

Rusty Spring-field（生鏽的）達斯蒂·斯普林菲爾德

沒有人喜歡花園裡看到鼴鼠，但電視上看到就沒事。

土（法文）TERRA 土（義大利文）

好多棕色！

棕帶

史努比？誰住在這個小木屋裡？

SOAP 肥皂

查理·布朗

溫暖

AMERICAN FIELD SERVICE

Big Burger

BIG 3199A

小羊排，火腿和素肉漢堡可以烤熟一點。

金屬的東西需要保養，不然會生鏽。

RUST 生鏽

REST 休息

Wim Delvoye! 比利時藝術家威姆·德沃伊

RUST BELT
鐵鏽地帶：意指工業衰退的地方

生鏽的鎖

美國俚語中印度夏天是秋老虎的意思。

納粹和它的褐衫軍已經沒有過往的威望了。

Good LUCK 祝你好運！「過時了，呵呵！」

SUMMER STONES

棕色掰掰！

好聽的節奏！

數數看有幾隻小狗？

Papa's Got a Brand NEW Bag!
Delvaux?（德爾沃名牌包？）

D G

《爸爸有全新的包包》，詹姆士·布朗在1966年的歌曲。

音樂圈最辛勞的歌手！

翻下一頁看看還有什麼？

棕色足球隊徵人中

GRUPPO SPORTIVO 1976年成立的荷蘭流行樂團

Panini 帕尼尼團隊 Team

米色屬於淺的棕色。

GUITAR

James BRAUN 詹姆斯·布朗（德國百靈公司）

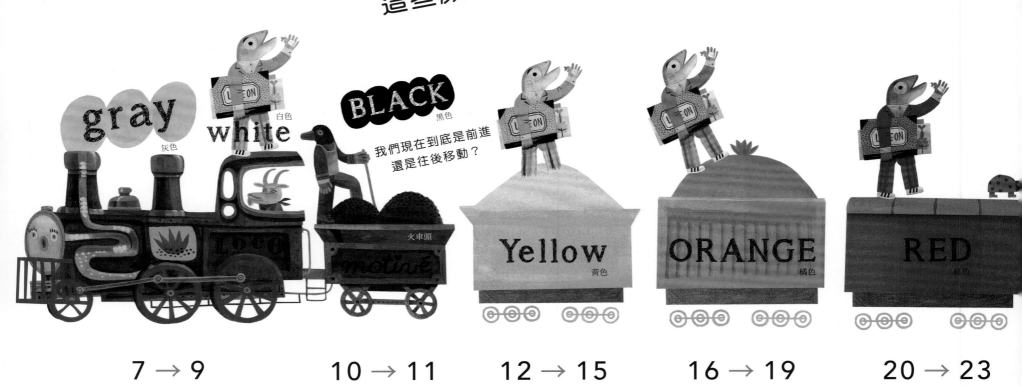

這些顏色剛剛已衝過去了！

gray
灰色

white
白色

BLACK
黑色

火車頭

我們現在到底是前進
還是往後移動？

Yellow
黃色

ORANGE
橘色

RED
紅色

7 → 9 10 → 11 12 → 15 16 → 19 20 → 23

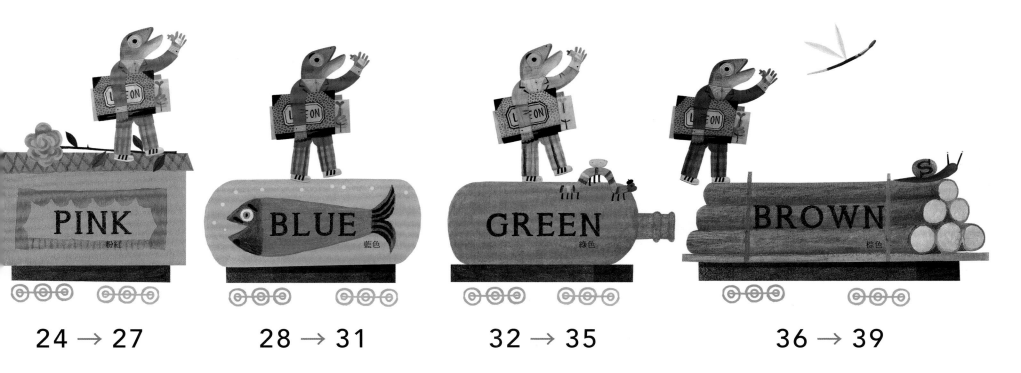

PINK 粉紅

BLUE 藍色

GREEN 綠色

BROWN 棕色

24 → 27 28 → 31 32 → 35 36 → 39

當所有顏色匯集在一起時，是多麼美麗！

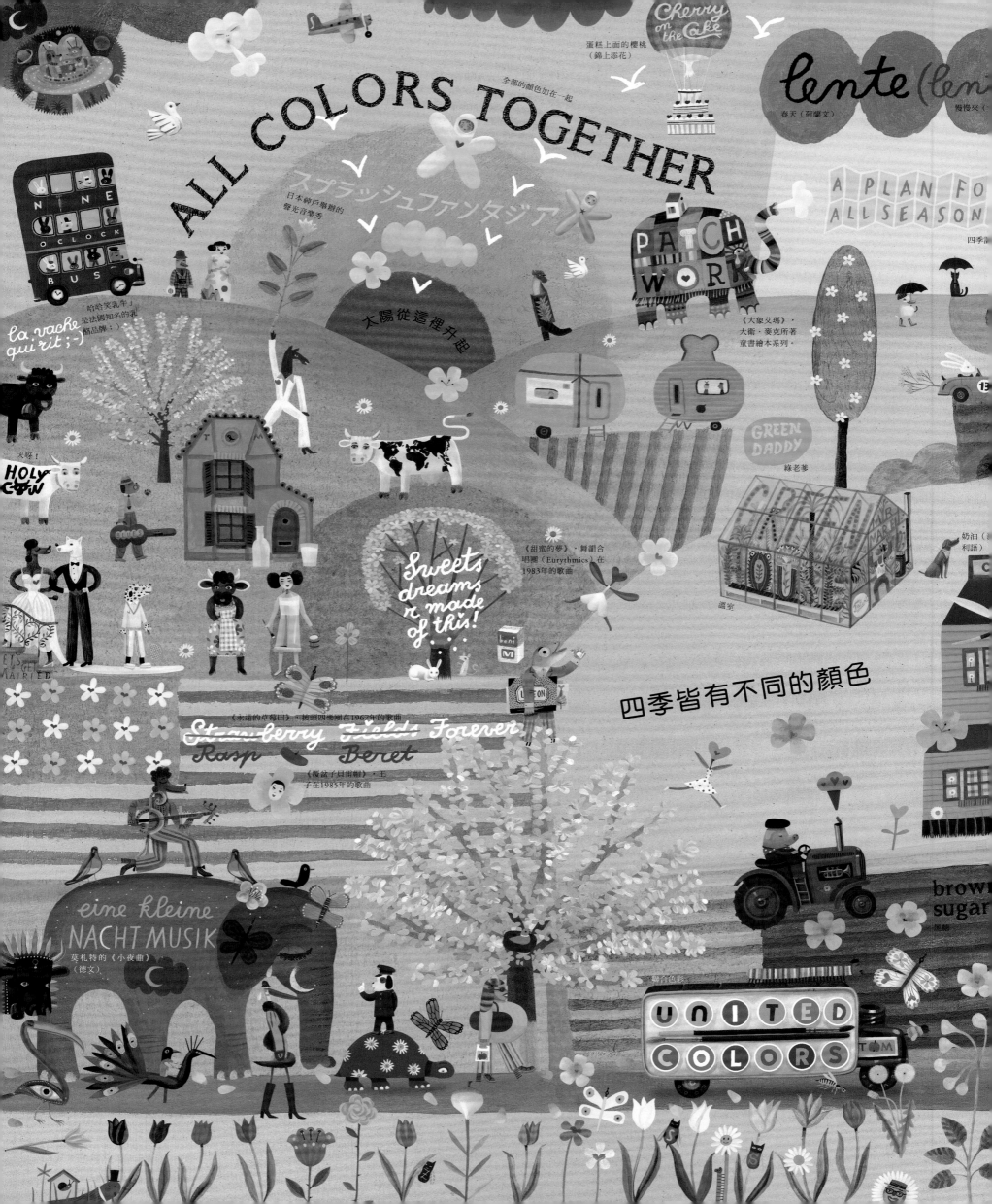

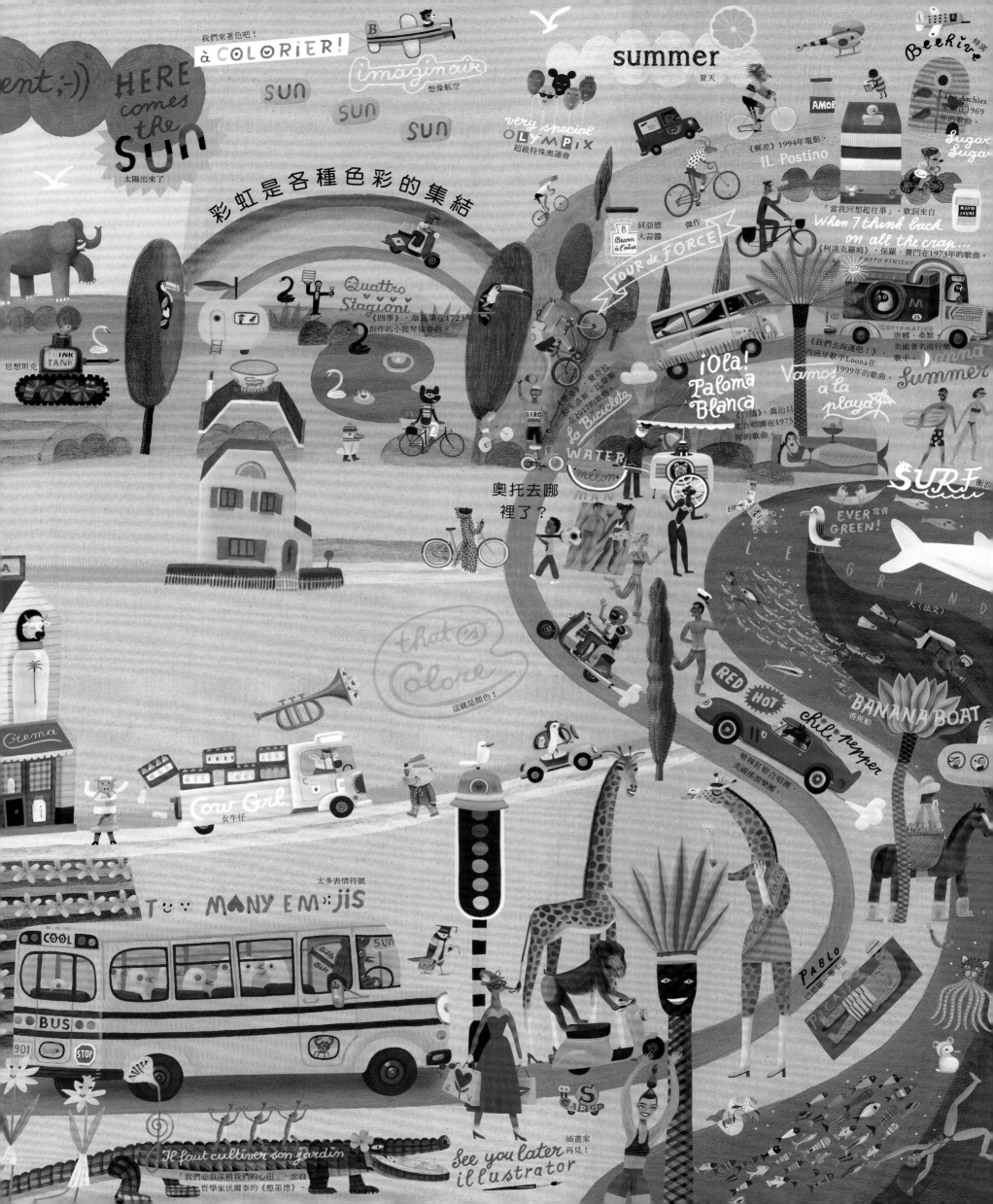

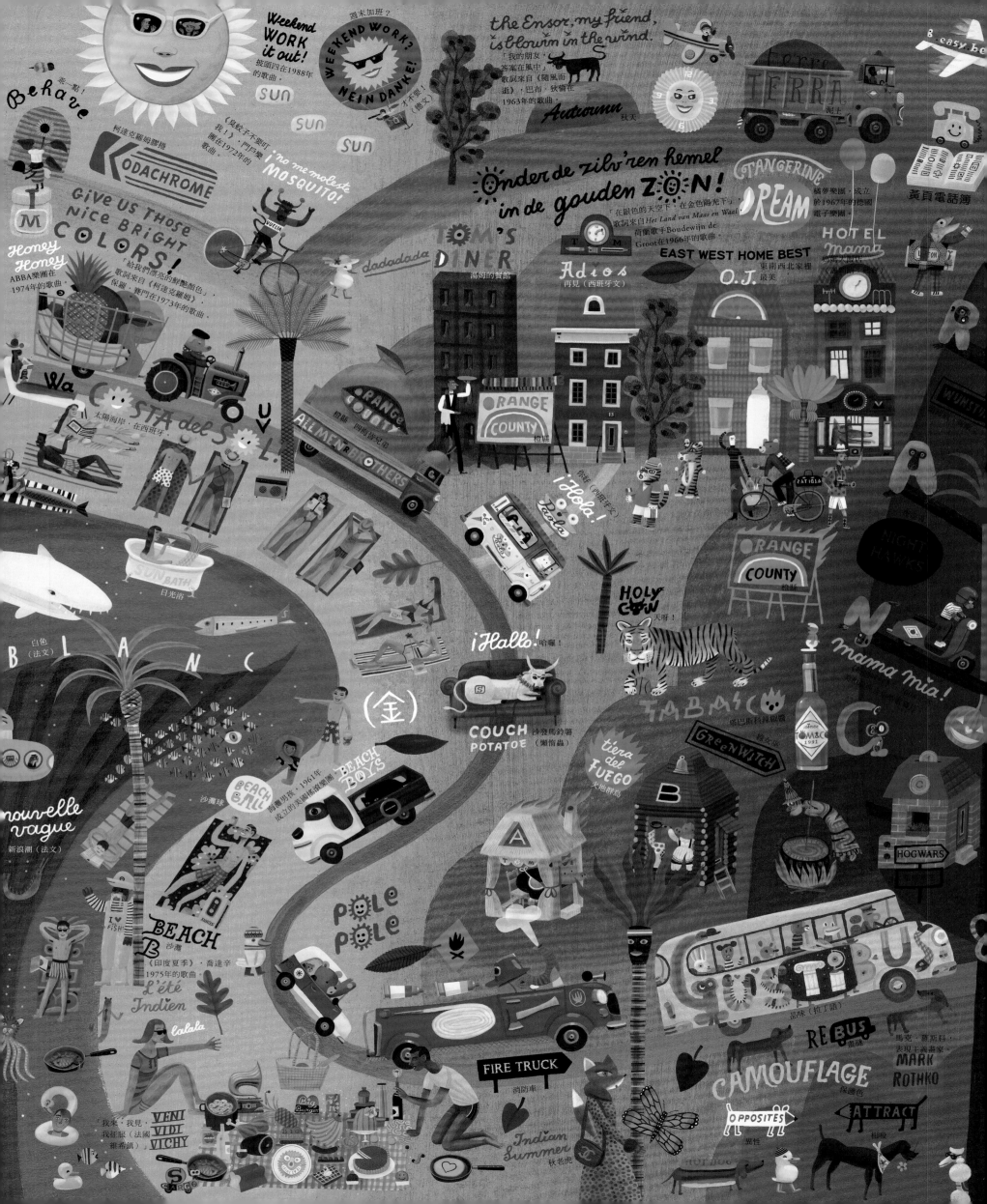

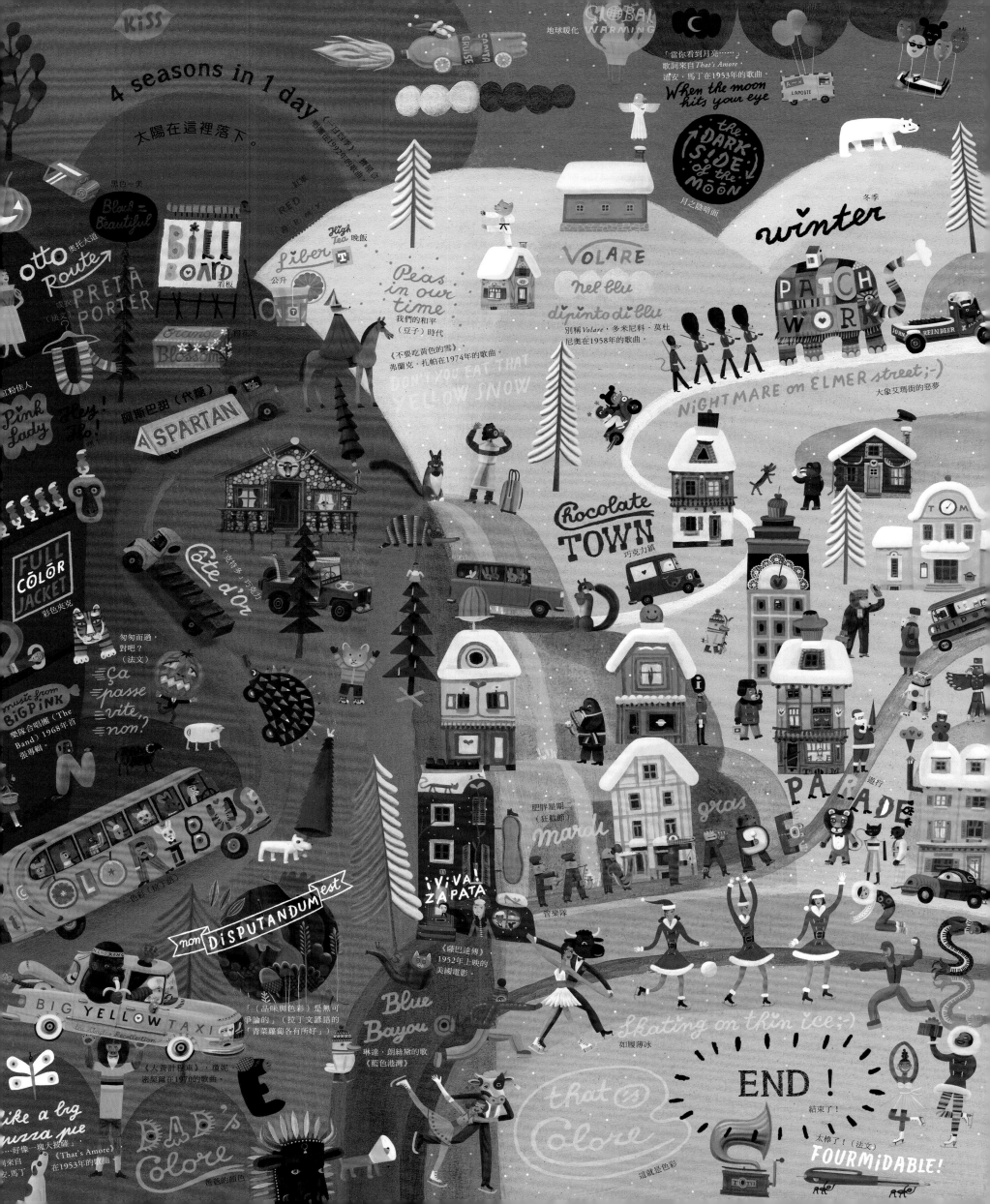